LE

TRÔNE D'ÉCOSSE

OPÉRA BOUFFE EN TROIS ACTES

ET QUATRE TABLEAUX

DE MM.

HECTOR CRÉMIEUX ET ADOLPHE JAIME

MUSIQUE DE M.

HERVÉ

PARIS

MICHEL LÉVY FRÈRES, ÉDITEURS

RUE AUBER, 3, ET BOULEVARD DES ITALIENS, 15

A LA LIBRAIRIE NOUVELLE

—

MDCCCLXXI

LE
TRÔNE D'ÉCOSSE

OPÉRA BOUFFE EN TROIS ACTES

ET QUATRE TABLEAUX

DE MM.

HECTOR CRÉMIEUX ET ADOLPHE JAIME

MUSIQUE DE M.

HERVÉ

Représenté, pour la première fois, à Paris, sur le Théâtre des Variétés,
le 17 Novembre 1871

PARIS

MICHEL LÉVY FRÈRES, ÉDITEURS

RUE AUBER, 3, ET BOULEVARD DES ITALIENS, 15
A LA LIBRAIRIE NOUVELLE

MDCCCLXXI

Droits de reproduction, de traduction et de représentation réservés.

PERSONNAGES

ROBERT MOUTON. MM.	Dupuis.
MAC-RAZOR.	Grenier.
BUCKINGHAM.	Léonce
Le Baron DES TRENTE-SIX-TOURELLES	Baron.
D'ESTOURBICKY.	Daniel Bac.
DENTO-GENCIVAL.	Duval.
DICKSON.	Bordier.
MAC-INTOSCH	Videix.
UN ÉCOSSAIS.	Theodore.
LA REINE JANE Mmes	Van-Ghell.
FLORA MAC-RAZOR.	Chaumont.
ROBERT XX	Berthe Legrand
JULIA GOOD-MORNING, Capitaine du bataillon de la Reine	Alcie Regnault.
FANNY HYDE-PARK, Garde de la Reine .	Bessy.
UN PAGE.	Schewska.
ANN CHARING-CROSS. Garde de la Reine	Schneider.
PAULA REGENT-STREET, Id. . .	Farna.
SARAH FOR-EVER, Id. . .	Oppenheim.
BABY SAINT-JAMES, Id. . .	G. Roux.
EVA THANK-YOU, Id. . .	Beaumont.
MARY BAD, Id. . .	Boissy.
KAKTY-YES, Id. . .	Cadart.
EVELYNE DRURY-LANE, Id. . .	M. Pierson.
JENNI WELL, Id. . .	Albon.
DIANA KISS-ME-NOT, Id. . .	Louisa.
LILY PIMLICO, Id. . .	L. Argème.

Écossais, Écossaises, Highlanders, Seigneurs des divers Clans d'Écosse, Dames et Seigneurs de la Cour, Gardes, Domestiques de la Reine, Deux Servantes de la Taverne.

La Scène se passe en Écosse.

Nota. — Toutes les indications sont prises de la gauche et de la droite du spectateur. — Les Personnages sont inscrits en tête des scènes dans l'ordre qu'ils occupent au théâtre. — Les changements de position sont indiqués par des renvois au bas des pages.

Messieurs les Directeurs de Province peuvent s'en rapporter entièrement à la brochure pour la mise en scène.

LE
TRONE D'ÉCOSSE

ACTE PREMIER

Montagnes en Écosse. Un village au fond du Lochaber. A droite le cabaret de Dickson, dont l'entrée donne sur le théâtre. On monte à une galerie supérieure par un escalier appuyé à la maison ; au milieu de cette galerie une porte. — A gauche, une statue grossièrement sculptée, sur le piédestal de laquelle on lit : *A Robert Bruce.* — Le visage de cette statue doit représenter exactement le profil de l'acteur chargé du rôle de Mouton. — Devant le cabaret, tables chargées de pots et de verres. — Escabeaux.

SCÈNE PREMIÈRE

DICKSON, MAC-INTOSCH, ÉCOSSAIS, SERVANTES.
Au lever du rideau, les Écossais boivent à la taverne, les uns attablés, les autres debout. Les Servantes vont et viennent, versant à boire à ceux qui sont debout.

INTRODUCTION

CHŒUR.

A boire ! à boire ! à boire !
Buvons au maintien de nos droits !
Buvons à l'Écosse, à sa gloire !
Buvons au retour de nos rois !
 A boire ! à boire !

DICKSON.

O braves Écossais, enfants du Lochaber,
Mettez, sans vous gêner, tous mes tonneaux en perce;
Buvez, buvez mon ale et mon porter.
Les conspirations font aller mon commerce.

CHŒUR.

A boire! etc...

PREMIER ÉCOSSAIS.

Et maintenant dansons une gigue en l'honneur
De notre cher restaurateur!...
Dansons.

(*On danse autour de la statue de Robert Bruce. Un son de trompe. Mac-Razor paraît sur la montagne, venant de la droite.*)

SCÈNE II

LES MÊMES, MAC-RAZOR, puis FLORA.

MAC-RAZOR.*

Fort bien! chantez, buvez, dansez! faites la noce!
Est-ce ainsi que jamais vous sauverez l'Écosse?
(*Il descend en scène.*)

TOUS à mi-voix.

Mac-Razor!... Mac-Razor!... Le sombre puritain!

DICKSON.

Quel mal voyez-vous à ce que l'on danse,
Si c'est en l'honneur de l'indépendance?

MAC-RAZOR.

Combattez aujourd'hui... vous danserez demain,
A ce prix seulement le succès est certain.

* Dickson, Mac-Razor, Mac-Intosch.

PREMIER ÉCOSSAIS.

Combattre?... Comme ça?...

DEUXIÈME ÉCOSSAIS.

Tout de suite?

TROISIÈME ÉCOSSAIS.

Aujourd'hui?

MAC-RAZOR.

N'êtes-vous plus des hommes?
Et ne savez-vous pas quel jour du mois nous sommes?
C'est le vingt-quatre octobre!!

(*Saluant la statue de Robert-Bruce.*)

Et c'est sa fête à lui!

(*Tous se découvrent, parlé sur une musique en sourdine.*)

Il y a soixante-neuf ans que je viens régulièrement à cette date attendre le retour de Robert Bruce, mort il y a trois cents ans; mes pieds se sont usés à suivre la tradition... J'ai pris des courants d'air dans la montagne... Et ma voix s'est enrouée à sonner de la trompe... Aussi, je ne puis vous chanter la ballade... C'est ma fille qui va... Mais... où est-elle donc? Où es-tu donc, ma fille?... *

FLORA, *qui a paru sur la montagne et qui cueille des fleurs.*

Je suis là, papa.

MAC-RAZOR.

Comment, tu t'amuses à cueillir des bluets le vingt-quatre Octobre!... Viens, ma fille... (*Flora descend en scène.*) Que ton soprano réveille leurs âmes endormies sous le talon anglais... Chante-leur la ballade du *Fils de la Clyde*, qui revient[1]... où devrait revenir tous les ans sur la cime du rocher de Cancale! Vas-y, mon Antigone!

FLORA, *annonçant.*

Le fils de la Clyde ou le vingt-quatre Octobre.

* Dickson, Mac-Razor, Flora, Mac-Intosch.

BALLADE.

I

Au sein de la blonde Écosse,
Tout au fond du Lochaber,
Se conserve en ronde bosse
La tête du roi Robert.
Pour secouer notre opprobre,
Son buste s'animera...
Robert Bruce reviendra...
 Il reviendra...
Il reviendra-z-à Pâque ou le vingt-quatre Octobre !
 Écossais, hâtez-vous,
 Préparez vos binious ;
 C' n'est pas l'vingt-quatre Août
 Qu'il apparaît chez nous ;
 Ce n'est pas au Pérou,
 Ni sur l' mont Kanigou,
 C'est dans nos bois de houx
 Qu'ici vous le verrez tous !

CHOEUR.

Écossais, hâtez-vous, etc....

FLORA.

II

Et vous, tyrans d'Angleterre,
Qui voulez régner sur nous,
C'est dans ce coin de la terre
Qu'il vous donne rendez-vous.
Pour secouer notre opprobre,
Son buste s'animera...
Robert Bruce reviendra...
 Il reviendra...
Il reviendra-z-à Pâque, ou le vingt-quatre Octobre.
 Écossais, hâtez-vous, etc...

CHOEUR.

Écossais, hâtez-vous, etc....
(*Transportés d'enthousiasme.*)
Vive Razor ! Trêve à la noce !
Gloire au chant qui nous ranima !
Guerre aux tyrans ! Jamais dessus l'Écosse,
Jamais l'Anglais ne régnera !

(*Gigue générale. Après la gigue, Flora va s'asseoir à droite.*)

MAC-RAZOR. *

C'est bien, je suis content de vous !... Mais, en vous voyant vous livrer à la boisson... un vice abominable que tout bon Écossais devrait mépriser... comme je le méprise...

MAC-INTOSCH.

Ah ! voyons... Mac-Razor...

MAC-RAZOR.

Pas de concession... Jamais de concession. Vous connaissez mon caractère de bronze.

MAC-INTOSCH, *lui présentant un verre.*

Mais regardez donc la couleur de ce porter !... Quel beau noir !...

MAC-RAZOR.

Oui, je ne dis pas... C'est d'une jolie couleur !

DICKSON.

Et puis ça vous gratte le gosier si gentiment...

MAC-RAZOR.

Au point de vue du gosier... certainement.

MAC-INTOSCH, *lui offrant le verre.*

Allons, un verre, Mac-Razor !...

MAC-RAZOR.

Jamais !

* Dickson, Mac-Razor, Mac-Intosch, Flora.

FLORA.

Oh! papa, un verre!

MAC-RAZOR.

Ça ne changera rien à mes convictions?... (*Prenant le verre.*) C'est pour vous obliger... (*Il boit et remet le verre sur la table.*)

TOUS.

Vive Mac-Razor!...

MAC-RAZOR, *s'essuyant les lèvres.*

Je disais donc... Jamais de concession... Vous connaissez mon caractère de bronze...

PREMIER ÉCOSSAIS.

Parbleu!

MAC-RAZOR.

Les Écossais ne doivent pas oublier que l'Anglais veut les rendre esclaves.

TOUS.

Jamais!

MAC-RAZOR.

Que la reine Jane veut garder le trône d'Écosse.

TOUS.

Jamais!

MAC-RAZOR.

Oh! cette Jane... Je la hais!

FLORA.

Papa, vous allez vous faire du mal!

MAC-RAZOR.

Ça m'est égal! Je suis en bronze!... C'est la fille de nos tyrans... Elle a tous les défauts de sa race... Elle est coquette!...

FLORA.

Elle est femme.

MAC-RAZOR.

Oui... Comme femme, on peut lui pardonner sa coquetterie... mais pas de concession!... Elle est fière!...

FLORA.

Elle est reine.

MAC-RAZOR.

Oui, comme reine on peut lui passer sa fierté... dans cet emploi-là... Mais elle est d'une prodigalité!... Ah!... Je dis ce que je pense... Je ne recule jamais... Elle jette la sueur du peuple par les fenêtres.

FLORA.

Allons donc!... On dit qu'elle fait du bien!

MAC-RAZOR.

Oh! pour ça... Il est certain que tout son argent va aux pauvres.

FLORA.

Eh bien, alors, c'est une femme charmante...

MAC-RAZOR.

On me l'a dit, et pour ma part, je l'aime beaucoup. Mais vive Robert Bruce!... Vive son successeur Robert XX.

FLORA, *se levant et allant à son père.*

Pourquoi?

MAC-RAZOR. *

Parce que je suis en bronze et que je ne fais pas de concession!...

FLORA.

Si encore il revenait, notre prétendant.

MAC-RAZOR.

Il reviendra!...

FLORA.

Il reviendra... quand?

MAC-RAZOR.

Je n'en sais rien...

FLORA, *entre ses dents.*

Voilà!... Il reviendra-z-à Pâques... C'est bien ce que je disais...

* Dickson, Mac-Razor, Mac-Intosch.

1.

MAC-INTOSCH.

A quoi le reconnaîtrons-nous ? On ne l'a jamais vu dans le pays.

MAC-RAZOR.

On le reconnaîtra à sa ressemblance avec cette grande image. (*Il montre la statue.*) Les Bruce n'ayant jamais eu que des mâles, ce type pur et sans mélange s'est toujours conservé. Heureuse famille! rien que des mâles, pas une fille!

FLORA.

Merci !... (*Elle passe à droite.*)

MAC-INTOSCH. *

Ah! bien, c'est pas agréable pour la vôtre, ce que vous dites là.

MAC-RAZOR.

Je suis en bronze...

MAC-INTOSCH.

C'est pourtant un gentil brin d'Écossaise... et si miss Flora voulait danser avec moi... (*Il s'approche d'elle.*)

FLORA, *sombre.*

J' veux pas!...

MAC-RAZOR.

Bien, ma fille!... C'est moi qui l'ai élevée comme ça.

MAC-INTOSCH, *à Flora.*

Ah! voyons... un petit pas!

FLORA, *le repoussant.*

Touchez pas!... (*Elle passe à gauche.*)

MAC-RAZOR. **

Bien, ma fille!

MAC-INTOSCH.

Quelle sauvage!... (*A Mac-Razor.*) Mais vous avez bien dansé, tout à l'heure.

* Dickson, Mac-Razor, Flora, Mac-Intosch.
** Dickson, Flora, Mac-Razor, Mac-Intosch.

MAC-RAZOR.

Moi?...

FLORA.

Oui, tu as dansé.

MAC-RAZOR.

C'est vrai, mais c'était pour l'indépendance!

MAC-INTOSCH.

Est-ce que vous ne pensez pas à l'établir?...

MAC-RAZOR.

L'indépendance?...

MAC-INTOSCH.

Non, votre fille.

MAC-RAZOR.

Demande-lui!... (*Faisant passer sa fille.*) Réponds.

FLORA, *sombre.* *

Je me marierai quand Robert XX, le descendant des Bruces sera remonté sur le trône de ses pères...

MAC-RAZOR.

Bien, ma fille!

FLORA.

Je me marierai quand les Écossais auront chassé le dernier Anglais.

MAC-RAZOR.

Bien, ma fille!

FLORA.

Je me marierai, enfin, quand l'Ecosse sera libre.

MAC-RAZOR.

Bien, ma fille! (*Pendant ce temps, les Servantes ont enlevé toutes les tables, excepté celle qui est devant la porte de l'auberge; elles en ont seulement retiré les pots et les verres.*)

FLORA.

Jusque-là. (*Elle tire la langue.*) V'là pour les hommes!

* Dickson, Mac-Razor, Flora, Mac-Intosch.

MAC-RAZOR.

Bien, ma fille! (*Elle se jette dans ses bras*). Je suis en bronze, elle est en marbre, quelle famille!!! Et maintenant, selon l'usage antique et solennel, allons voir sous le houblon national si Robert XX n'arrive pas!... Viens, ma fille!... Qu'as-tu? tu es à l'envers!

FLORA.

J'ai fait un rêve cette nuit!

MAC-RAZOR.

Oh! c'est grave... viens, tu me le conteras... Je te l'expliquerai... ça te distraira... Venez tous! et vive Robert XX!...

TOUS.

Vive Robert XX! (*Gigue à l'orchestre. Ils sortent en dansant, Mac-Razor à gauche par la montagne, les autres de différents côtés. — Dickson rentre dans son auberge.*)

SCÈNE III

ROBERT MOUTON, *seul.* (*Il paraît au fond, à droite, puis descend la montagne jusqu'à la scène.*)

Air :

Me voilà donc enfin au pays de la bière!
 Mon cœur de joie a bondi!
Puisses-tu me comprendre et m'être hospitalière,
 Terre du gin et du brandy!

 Bons Écossais, je viens
 Vous apporter mes vins.
 Faites l'expérience
 De nos grands crûs de France,
 Et chez les Écossais
 Vous verrez leurs succès!

Le houblon, je viens vous l'apprendre,
Vous fut donné par Dieu comme un médicament,
Et je me demande comment
Pour un nectar divin vous avez pu le prendre.

(*Il pose son sac et son chapeau sur la table.*)

Par une faveur insigne,
Le ciel nous donna la vigne ;
Faites-la croître chez vous,
Vous serez gais comme nous.
Laissez donc là cette ivresse,
Qui vous fait la langue épaisse...
C'est par l'effet du houblon
Qu'ici tout le monde est blond.
Quand vous videz dans vos verres
Vos épais cruchons de bières,
Vos cruchons font des flous flous...
Nos bouteilles font glous glous.

Flous flous !
Glous glous !
Ah !...

Par une faveur insigne,
Le ciel nous donna la vigne ;
Faites-la croître chez vous,
Vous serez gais comme nous.
Laissez donc là cette ivresse,
Qui vous fait la langue épaisse ;
Et lorsque vous serez gris,
Soyez-le comme à Paris.

Après ce que vous venez d'entendre, il est inutile de vous le répéter. Du reste, voici ma carte : « Robert Mouton, commissionnaire en vins. Bordeaux, Mâcon, Bourgogne. — Spécialité de bons vins, dits de ménage, à six sols. On rend le litre... Vous vous dites : Un commis voyageur... Peuh !... Non... Je suis un voyageur sérieux !... breveté par Louis XIV !... C'est toute une histoire... Je veux bien vous la raconter... Je la raconte à tout le monde. C'était

l'année dernière!... Je dis à l'un de mes plus gros clients, le baron des Trente-six-Tourelles : « Vous qui êtes bien en cour, si vous me donniez une lettre pour Louis XIV... C'est une bonne maison... on consomme. — Comment donc! mais, parfaitement. » Il me donne un mot pour le grand roi... Je prends mes échantillons et je me rends à Versailles!... Je demande : Est-ce qu'il y est? On répond : Il vient de sortir avec Colbert et madame de Maintenon! — Ah! sapristi!... sapristi!... je reviendrai!... Je laisse ma carte : Robert Mouton, artiste en vins : Bordeaux, Mâcon! (je l'ai déjà dit...) et je m'en vais... Je traverse le parc... et auprès du bassin de Neptune, je les aperçois tous les trois... Madame de Maintenon jouait de la pochette, Colbert battait la mesure, et, quant à Louis, je le voyais qui allait, qui venait, qui sautait... Le grand roi répétait un pas pour la prochaine pastorale... Tout à coup il risque un entrechat... ses pieds glissent... et crac!... il tombe dans le bassin!... Vous comprenez le désespoir de madame de Maintenon; elle s'arrachait ses coiffes... elle criait : Le roi boit... le roi boit... sauvez-le... Mais l'étiquette défend de toucher à la Majesté... même une Majesté qui barbotte... et Colbert interdit, attaché au sol, Colbert ne bougeait pas!,.. Je ne fais ni une ni deux!... Je m'élance!... J'arrache la fourche à Neptune, qui ne bougeait pas non plus... et gracieusement je la tends au roi, qui s'y accroche!... On m'entoure, on m'empoigne... et on me condamne à finir mes jours en prison, pour avoir violé l'étiquette... Heureusement... Voyez la Providence... Du reste, si la Providence ne favorisait pas les... commis voyageurs, qu'est-ce qu'elle favoriserait?... Heureusement, dis-je, que quelqu'un fit observer que la perche arrachée par moi à Neptune et tendue au roi était un sceptre!... Alors, on a dit : Ah! oui, oui... oui... c'est juste. Du moment où c'est un sceptre qui a touché Louis XIV... l'étiquette n'est pas violée!... et on m'a nommé fournisseur de la cour. J'ai là mon brevet, à côté de mes échantillons!... Armé de cette précieuse recommandation, je suis parti pour conquérir le monde... et il faudra que l'Angleterre et l'Écosse y passent comme les autres... Plus de bière! à bas le houblon! Vive la vigne! Je ferai une révolution dans ce pays!

SCÈNE IV

FLORA, MAC-RAZOR, MOUTON, *puis* DICKSON.

MAC-RAZOR, *qui vient d'entrer par la montagne à gauche et qui a entendu les derniers mots, s'arrêtant.*)

Une révolution ! (*Il descend avec Flora, qui le suivait, et examine Mouton.*)

MOUTON, *allant à l'auberge.*

Holà ! quelqu'un !

MAC-RAZOR, *voyant son visage.*

Oh !... (*Il s'arrête, frappé de sa ressemblance avec la statue de Bruce.*)

TRIO

MAC-RAZOR.

Ah ! grand Dieu ! qu'ai-je vu ?

FLORA.

Qu'avez-vous, ô mon père ?

MAC-RAZOR, *regardant alternativement Mouton et la statue.*

Cette figure austère...

FLORA, *idem.*

Et ce buste de pierre...

MAC-RAZOR, *idem.*

Je l'ai bien reconnu...

FLORA, *idem.*

Il est enfin venu !

ENSEMBLE.

(*Mouton va se diriger vers l'auberge, Flora et Mac-Razor se placent devant lui et se précipitent à genoux.*)

MAC-RAZOR *et* FLORA.

Robert, je te salue !
Te voilà parmi nous !
Gloire à ta bienvenue !
Je suis à tes genoux !

MOUTON, *stupéfait, à part.*

Quelle est cette inconnue ?
Quel est cet homme roux ?
Pourquoi donc à ma vue
Tombent-ils à genoux ?

FLORA *et* MAC-RAZOR.

Nous venions à ta rencontre...

MOUTON.

Vous veniez à ma rencontre ?

FLORA *et* MAC-RAZOR.

Et te prendre par la main...

MOUTON.

Et me prendre par la main ?

FLORA *et* MAC-RAZOR.

Car pour suivre ton chemin...

MOUTON.

Car pour suivre mon chemin ?

FLORA *et* MAC-RAZOR.

Il faut bien qu'on te le montre.

(*Flora va à son père.*)

MOUTON. *

Il faut bien qu'on me le montre!

(A part.)

On m'avait beaucoup vanté
Leur grande hospitalité ;
Mais, malgré ma confiance,
Je n'aurais pas pu prévoir
Qu'on viendrait me recevoir
Avec tant de prévenance !...

(Haut, à Flora et à Mac-Razor.)

Ah! comment vous remercier?

FLORA et MAC-RAZOR, prévenant son geste.

C'est à nous de nous humilier !...

(Ils retombent à genoux.)

REPRISE DE L'ENSEMBLE.

MAC-RAZOR et FLORA.

Robert, je te salue,
Etc.

MOUTON.

Quelle est cette inconnue ?
Etc.

(Flora passe à gauche.)

(Parlé à voix basse sur la musique, à l'orchestre, jusqu'à la strette.)

MOUTON, interrompant. **

Pardon, nous avons déjà dit ça... c'est assez d'une fois... Maintenant, pourriez-vous m'expliquer comment vous savez mon nom?...

MAC-RAZOR.

Ton nom est Robert... (Avec intention.) Robert XX !...

FLORA.

Vingt !

* Dickson, Flora, Mac-Razor, Mouton.
** Mouton, Flora, Mac-Razor.

MOUTON, *à part.*

Vins... c'est bien cela!... Vins! c'est mon commerce!... Il sait tout... (*Haut.*) Et mes projets, les connaissez-vous?

MAC-RAZOR, *mystérieusement.*

La révolution est prête.

FLORA, *de même.*

Votre ennemie...

MOUTON.

Ah! j'ai un ennemi... déjà?... Quelque brasseur!...

FLORA.

Votre ennemie doit se rendre à Édimbourg...

MAC-RAZOR.

Mais sa route est coupée... sa voiture tombe dans le fossé!...

MOUTON.

Ah! c'est bien fait!...

FLORA.

Alors, vous, vous montez dedans...

MAC-RAZOR.

Flora sur le siége... et moi... je monte derrière... Tu vois ça d'ici... et nous nous rendons à Édimbourg, où tes partisans n'attendent plus que toi...

MOUTON.

Ah! quelle prévenance!

MAC-RAZOR.

Je cours rallier les Highlanders, qui te cherchent dans la montagne... (*Il remonte.*)

FLORA.

Attendez-nous!... milord, attendez-nous!... (*Elle remonte.*)

MOUTON. *

Tiens, elle est gentille! (*A Mac-Razor.*) C'est à vous, cette jeune Écossaise?...

MAC-RAZOR, *revenant.*

Laisse là ma fille, qui, du reste, te tirerait la langue comme aux autres... (*Il remonte.*)

FLORA, *revenant.* **

Attendez... et vous aurez une armée!... (*Elle remonte.*)

MOUTON.

Comment, vous partez?... Finissons!...
(*Mac-Razor et Flora redescendent.*)

STRETTE DU TRIO.

FLORA *et* MAC-RAZOR.

Montagnards réunis,
Nous sommes tes amis,
Et ce noble pays
Pour toujours est conquis.
En vain tes ennemis
Se croyaient affermis.
Tes droits sont établis.
Accourez à nos cris,
Montagnards réunis ! (*bis.*)

MOUTON.

Plus de droits réunis !
L'Écossais m'est soumis,
Tous mes vins sont admis,
J'en vends à tous les prix.
En vain mes ennemis
Jetteront les hauts cris !
Moi, dans ce beau pays
Je reste et m'établis !
Plus de droits réunis ! (*bis.*)

(*Mac-Razor et Flora sortent à gauche, par la montagne.*)

* Flora, Mouton, Mac-Razor.
** Mac-Razor, Flora, Mouton.

MOUTON, *criant.*

Adieu !

MAC-RAZOR *et* FLORA, *en dehors.*

Adieu !

MOUTON.

Vous m'écrirez ?

MAC-RAZOR *et* FLORA, *en dehors.*

Oui !

DICKSON, *qui vient de sortir de l'auberge et se trouve en face de Mouton.*

Oh !...

MOUTON, *à part.*

Qu'est-ce qu'il a encore, celui-là ?... Quelle hospitalité, chez ces montagnards écossais !... (*Dickson montre l'escalier à Mouton, qui y monte et entre dans la chambre de la galerie. Dickson le suit, après avoir pris sur la table son sac et son chapeau.*)

SCÈNE V

UN PAGE, puis BUCKINGHAM, puis LE LAIRD D'ESTOURBICKY, *et* LE MARQUIS DENTO-GENCIVAL, puis DICKSON, puis MOUTON, puis JULIA GOODMORNING.

(*Buckingham a une paire de bottes vernies d'un éclat particulier.*)

LE PAGE, *entrant de la gauche, deuxième plan, et annonçant.*

Celui qui marche à ma suite est très-haut et très-galant seigneur, Sa Grâce, mylord, duc de Buckingham, qui chasse avec sa société !... Holà ! manants, que l'on se range !

BUCKINGHAM, *entrant par la gauche, deuxième plan.*

Buckingham !... c'est moi !... (*Il remonte.*) Par ici,

messieurs ! (*Entrent du même côté le laird d'Estourbicky et le marquis Dento-Gencival. Le laird a un fusil et Dento-Gencival deux. — Au Page*.*) C'est bien ; va me r'annoncer cent cinquante pas plus loin ! (*Le Page sort par la droite. — Appelant.*) Holà ! tavernier !... (*D'Estourbicky est tombé assis près de la table. Dickson sort de la taverne, suivi de deux Servantes.*)

DICKSON. **

Voilà !... voilà !... Que faut-il servir à Vos Seigneuries ?...

BUCKINGHAM.

Ce que tu voudras... et fais reposer nos fusils... Ils sont bien fatigués... (*Dickson prend les trois fusils et les remet aux deux Servantes, qui rentrent.*) Ah ! Tu n'as pas vu passer un daim par ici ? (*Une Servante revient avec un pot et trois verres, qu'elle met sur la table.*)

DICKSON.

Un daim ?... Attendez donc ?... Il me semble qu'avant-hier...

BUCKINGHAM.

Il y a cinq minutes... animal !

DICKSON.

Non... excepté vous...

BUCKINGHAM.

Hein !... Sais-tu bien à qui tu parles ?... Je suis le duc de Buckingham, le fils du seul, du vrai, du grand, surnommé le duc aux ferrets.

DICKSON.

Le duc aux ferrets ?

D'ESTOURBICKY, *se levant.*

Le duc aux ferrets !... (*Il se rassied.*)

DENTO-GENCIVAL.

Le duc aux ferrets !...

(*Dickson fait signe qu'il ne comprend pas.*)

* Dento-Gencival, Buckingham, d'Estourbicky.

** Dento-Gencival, Buckingham, Dickson, d'Estourbicky.

BUCKINGHAM.

Celui qui a été tué par Felton, malgré trois mousquetaires dont tu as sans doute entendu parler!... Enfin, qu'il te suffise de savoir que nous avons pris pour devise : « Tout par les reines! » Je pensais donc à la reine, lorsqu'un daim débouche par Piccadilly!... Mes deux amis et moi, nous nous élançons... Le daim fait une pointe sur Hay-Market... nous faisons une pointe sur Hay-Market. Il entre dans le Strand... nous entrons dans le Strand. Nous le visons tous les trois dans l'œil... Nous le manquons... mais nous cassons trois lanternes... Il se sauve... nous aussi... et... Où sommes-nous, présentement ?

DICKSON.

A deux lieues du Ben-Levis, en Écosse. (*Il rentre dans l'auberge.*) *

BUCKINGHAM.

En Écosse!... Quelle battue, messieurs!... (*Dento-Gencival va s'asseoir à la table, en face de d'Estourbicky.*)

D'ESTOURBICKY, *se levant.*

En Écosse, où doit arriver notre gracieuse reine!...

BUCKINGHAM.

Jane!... Comment! Jane va venir!... Oh! la petite entêtée! Je le lui avais défendu...

DENTO-GENCIVAL.

C'est étonnant.

BUCKINGHAM.

Ordinairement, elle fait tout ce que je veux.

ENSEMBLE.

Ah! vous êtes un heureux coquin, monsieur le duc!

BUCKINGHAM.

Ah! on en dit plus qu'il n'y en a, allez!...

D'ESTOURBICKY.

Joli!... et modeste!... (*Il se rassied.*)

* Buckingham, d'Estourbicky, Dento-Gencival.

DENTO-GENCIVAL, *buvant.*

Voyons... là... entre nous... entre deux pots, comment faites-vous pour séduire ainsi toutes les femmes? Même les reines!

D'ESTOURBICKY.

Oui... à quoi attribuez-vous ce don, cet attrait invincible...

BUCKINGHAM, * *allant derrière la table.*

Vous voulez le savoir ?... Chut! c'est entre nous! entre deux pots... à mes bottes!...

ENSEMBLE

A vos bottes ? (*Ils viennent en scène.*)

BUCKINGHAM.

Faut pas le dire!... Faut pas le dire!...

I

On a, dans ma famille
Le secret d'un verni,
Par qui la botte brille
D'un éclat infini !
N'espérez que je dise
Le mot d'un tel secret,
Milords, qu'il vous suffise
D'en constater l'effet.

Alouettes, linotes,
 Lorsque je me fais voir,
Se prennent à mes bottes,
Ainsi qu'en un miroir !
O merveille des bottes,
J'admire ton pouvoir !
O merveille des bottes,
 Nier ton pouvoir
C'est dire que le ciel bleu... est noir !

(*Parlé.*) Ah! si l'on n'avait pas tant chanté les bottes quelle jolie occasion l'on aurait là de s'écrier :

* D'Estourbiky, Buckingham, Dento-Gencival.

Vivent les bottes, les bottes,
Etc.

(*Pendant ce temps quelques highlanders passent dans le fond sur la montagne en chantant*: « Les Montagnards sont réunis, » *puis disparaissent. D'Estourbicky se retourne à la fin du refrain et s'adresse à Buckingham.*)

D'ESTOURBICKY.

Est-ce que vous attendez du monde ?

BUCKINGHAM.

Du tout ; je ne connais pas ces gens-là.

II

Beau, séduisant et riche,
Mon père, m'a-t-on dit,
Auprès d'Anne d'Autriche
Naguère s'en servit.
Et le roi Louis treize
Eut bien de la peine à
Parer la botte anglaise
Que portait mon papa.

Alouettes, linottes,
Quand nous nous faisons voir,
Se prennent à nos bottes,
Ainsi qu'en un miroir !
O merveille des bottes,
Etc.

(*Même jeu que ci-dessus, avec les Montagnards qui disparaissent après le chant.*)

DENTO-GENCIVAL.

Ah ! je le répète, parce que je l'ai déjà dit, vous êtes un heureux coquin !

BUCKINGHAM.

Pas tant que vous croyez, allez !... Les reines ne font pas toujours le bonheur !

D'ESTOURBICKY.

Est-ce qu'elle est jalouse ?

BUCKINGHAM.

Non... mais elle est coquette en diable !... Accoutumée à ce que rien ne lui résiste, ne s'est-elle pas mis en tête de conquérir l'Ecosse au feu de sa prunelle ?... De l'œil? allons donc !... des mousquets !... Qu'en pensez-vous, mon cher laird d'Estourbicky.

(*Dickson sort de sa taverne, et écoute sans être vu.*)

D'ESTOURBICKY. *

Les cossais sont de bons enfants.

DENTO-GENCIVAL.

Oh ! de bons enfants !...

D'ESTOURBICKY.

Mes rapports sont exacts... Quand ils verront leur reine, ils béniront leurs impôts... Ils en redemanderont même... Mes rapports sont exacts...

BUCKINGHAM.

Mais enfin, ils conspirent avec Louis XIV, en faveur de je ne sais quel descendant de Robert Bruce.

D'ESTOURBICKY.

Il n'existe pas... Il y a trois cents ans qu'ils font cette plaisanterie-là... C'est pour rire... Mes rapports...

DICKSON, ** *s'approchant.*

Sont faux, monsieur le laird.

BUCKINGHAM.

Hein ? Quoi ? Qu'est-ce qu'il dit celui-là ?

DICKSON.

Que Robert XX est arrivé !

TOUS.

Arrivé !

* D'Estourbicky, Buckingham, Dento-Gencival, Dickson.
** D'Estourbicky, Dickson, Buckingham, Dento-Gencival.

DICKSON.

Il y a dix minutes... Il est là! (*Il montre son auberge.*)

TOUS.

Là!

DICKSON.

Ils l'ont salué roi... La route est coupée par un fossé... La voiture de la reine doit y tomber.

TOUS.

Grands dieux!

DICKSON.

Et ils doivent s'emparer de Sa Majesté Jane.

D'ESTOURBICKY.

Ce n'est pas possible... Mes rapports...

TOUS.

Écoutez... (*Bruit de grelots en dehors. Ils remontent.*)

BUCKINGHAM, * *regardant à gauche.*

Quel est ce bruit? Ces grelots... Cette voiture... Ces hallebardes... C'est la reine! Messieurs! c'est la reine!...

MOUTON, ** *sortant de l'auberge, sur la galerie.*

Hein? Quoi donc? Qu'est-ce qu'il y a?... La reine va passer?...

DICKSON, *aux Seigneurs*.

C'est lui... le prétendant!...

BUCKINGHAM.

D'Estourbicky, arrêtons-le.

MOUTON.

La reine... où ça, la reine?

DICKSON, *montrant la gauche.*

Là-bas!...

* Dickson, Buckingham, Dento-Gencival, d'Estourbicky.

** Dickson, Buckingham, Dento-Gencival, d'Estourbicky, Mouton.

MOUTON.

Ah ! mon Dieu ! Et le trou pour le brasseur ! Elle va se faire du mal... Courons !... (*Il descend rapidement.*)

BUCKINGHAM,

Arrêtez... (*Il veut lui barrer le chemin, il le bouscule, et sort en courant par la montagne, à gauche.*)

DENTO-GENCIVAL.

Saperlotte ! quelle affaire !

D'ESTOURBICKY.

Saperlotte ! quelle affaire !

BUCKINGHAM.

Saperlotte ! quelle affaire !

(*Ils arpentent le théâtre.*)

D'ESTOURBICKY.

Il fallait le tenir.

BUCKINGHAM.

Vous êtes bon... Il fallait m'aider !

TOUS LES TROIS.

Saperlotte ! quelle affaire ! (*Ils remontent et regardent à gauche.*)

D'ESTOURBICKY.[*]

Quel est son dessein ?

DICKSON.

Il saute à la bride des chevaux.

BUCKINGHAM.

Ah ! il va la tuer !...

DENTO-GENCIVAL.

Ma souveraine !

BUCKINGHAM.

Mon amour !

[*] Dickson, Dento-Gencival, d'Estourbicky, Buckingham.

D'ESTOURBICKY.

Mes appointements! (*Cris au dehors.*)

DICKSON, *qui regarde toujours au fond, à gauche.*
Patatras! Tout cela roule pêle-mêle! (*Un silence.*)

BUCKINGHAM.

Horrible!

JULIA, *entrant par la montagne, à gauche.*
Ah! milord, messieurs!...

BUCKINGHAM, *allant à elle.*
C'est vous, duchesse, Julia Good-Morning!

TOUS.

Eh bien! la reine?...

JULIA.

Rassurez-vous, la reine n'était pas dans son carrosse, elle était à cheval!...

BUCKINGHAM.

Mais le cheval n'était pas dans le carrosse?...

JULIA.

Non!

TOUS.

Vive la reine!

CRIS *au dehors.*

Vive la reine! (*La Reine Jane entre suivie de Seigneurs, de Dames et de Domestiques qui tiennent Mouton. — L'entrée par la montagne, à gauche.*)

* Julia, Buckingham, d'Estourbicky, Dento-Gencival, Dickson.

SCÈNE VI

Les Mêmes, LA REINE, *en amazone,* MOUTON, *traîné par l'escorte contre laquelle il se débat, Seigneurs, Dames.*

ENSEMBLE.

Quel accident épouvantable !
La chaise de poste a versé !
Et c'est vraiment inconcevable
Que personne ne soit blessé !

(*Dickson et les Servantes ont emporté dans l'auberge la dernière table et les escabeaux.*)

RÉCITATIF.

JANE.*

Par ma mère, milords ! d'où vous vient cet effroi ?
 Vous êtes plus pâles que moi !
 (*Riant.*)
Ah ! ah ! remettez-vous et reprenez courage !
 Ce sont les plaisirs du voyage !
Ma *Sornette* a sauté vaillamment, sur ma foi !

RONDEAU.

Vrai Dieu ! pour moi rien n'égale
Le plaisir de voyager,
Et sur ma blanche cavale
Je me sens le cœur léger... (*bis*).
Et je brave tout danger.

Lorsqu'on l'amène à la porte
Du palais de Westminster,
Il semble qu'elle m'apporte
Une autre vie, un autre air !

* Julia, Jane, Buckingham, d'Estourbicky, Dento-Gencival, Mouton, *au fond*.

2.

D'impatience elle tremble,
Elle voudrait s'élancer;
Et quand nous fuyons ensemble,
On nous entendrait causer...

J'aime à voler dans l'espace,
A sentir dans mes cheveux
Le vent effaré qui passe
En frémissements joyeux...

Ah! les fêtes sans égales!
C'est un vrai bonheur pour nous
Que dans nos routes royales
On rencontre tant de trous!

(A d'*Estourbicky*).

Et vous, monsieur mon ministre,
Qui faites paver si mal,
Quittez-moi cet air sinistre...
On vous pardonne, au total!

Car vous m'avez, sur mon âme,
Procuré dans ce moment
Un doux émoi qu'une femme
Rencontre trop rarement.

Ah!...
Vrai Dieu! pour moi rien n'égale
Le plaisir de voyager,
Et sur ma blanche cavale
Je me sens le cœur léger...
Et je brave tout danger.

JULIA, *désignant Mouton.*

Gardez cet homme à vue!...

JANE.

Qu'on ne lui fasse aucun mal!... Je veux l'interroger. (*Riant.*) Ah! ah! ah! mais, Dieu me damne, tout le monde tremble ici.

BUCKINGHAM.

Ah! majesté!... quel danger!... Voyez... mes jambes en flageolaient.

JANE.

Ah! c'est vous, monsieur le duc; je vous croyais à Londres.

BUCKINGHAM.

A Londres!... quand ma reine est en Écosse! Je connaissais le complot... J'étais là pour surveiller!

JANE.

Quel complot?

BUCKINGHAM.

Quel complot?... Qu'on enchaîne cet homme!.. (*Il montre Mouton.*)

JANE.

Vous êtes prompt, Bucking...

BUCKINGHAM, *à part.*

Elle m'a appelé Bucking!...

JANE, *à Mouton.*

Approchez.

MOUTON, *descendant un peu.*

Voilà, Majesté. (*D'Estourbicky s'approche de la Reine.*)

D'ESTOURBICKY, *bas à la Reine.**

Prenez garde... madame, c'est le prétendant écossais. C'est Robert XX!

JANE.

Ça?

D'ESTOURBICKY.

Oui, mes rapports...

JANE.

Eh bien!... il a une bonne figure... (*A Mouton.*) Approchez.

MOUTON, *s'approchant encore.*

Avec plaisir, majesté.

JANE.

C'est vous qui vous êtes jeté à la tête des chevaux? (*Dick-*

* Julia, Mouton, Jane, d'Estoubicky, Buckingham, Dento-Gencival.

son, qui était rentré dans son auberge, en sort et remet un papier à d'Estourbicky, puis sort par la montagne, à gauche. D'Estourbicky, après avoir parcouru le papier, le donne à Buckingham.

MOUTON.

Oui, majesté.

JANE.

Pourquoi?... Dans quel but?...

MOUTON.

A cause du trou... Je vas vous dire... Il paraît qu'il y avait un brasseur !...

(*Elle le regarde et rit de son air naïf.*)

JANE.

C'est bien.

MOUTON.

Oui, majesté... un brasseur qui,..

JANE.

Laissez partir cet homme... (*Mouton remonte et passe à droite.*)

JULIA, *bas à Jane.*

Mais, majesté, monsieur le laird d'Estourbicky dit qu'il est excessivement dangereux !

JANE.

Bien moins que ses rapports. Quant à vous, duchesse, ou plutôt capitaine Julia, car vous êtes capitaine de nos gardes, nous savons que vous veillez sur nous avec sollicitude, et nous vous faisons colonel de notre régiment.

JULIA.

Oh! majesté... (*Elle fléchit le genoux et remonte.*)

JANE.

Qu'on mette ce niais en liberté, et partons.

* Julia, d'Escourbiky, Jane, Buckingham, Dento-Gencival, Mouton.

BUCKINGHAM *, s'approchant.

Permettez !... (*tendant un papier à la Reine.*) Avant de céder à l'entraînement de votre cœur, lisez ça...

JANE.

Qu'est-ce que c'est que ça ?

BUCKINGHAM.

Un papier trouvé dans le sac de ce niais !... comme votre Majesté veut bien l'appeler.

JANE, *prenant le papier et lisant.*

« Nous Louis, à tous présents et à venir salut. — Avons » donné ce brevet au sieur Robert Mouton, et pour l'hono- » rer à tout jamais de nous avoir sauvé la vie, l'avons nom- » mé notre marchand de vins. Signé : LOUIS. »

BUCKINGHAM.

Et plus bas : « Vu et approuvé l'écriture ci-dessus. — » MADAME DE MAINTENON. »

JANE.

Eh bien ?...

D'ESTOURBICKY, *bas à la Reine.*

Votre Majesté ne voit pas que ce papier cache un projet d'alliance secrète avec l'ennemi acharné de notre belle Albion ?

BUCKINGHAM, *bas.*

Et l'on déguise les Écossais en marchands de vins pour nous chiper l'Écosse.

JANE.

Voyons, voyons, Bucking... vous... m'étonnez.

BUCKINGHAM, *montrant Mouton.*

Je dis que c'est lui... l'agitateur, le descendant de Robert Bruce.

JANE.

Mais regardez-le donc. (*Ils le regardent.*)

* D'Estourbicky, Jane, Buckingham, Dento-Gencival, Julia. Mouton.

MOUTON, *à qui une Servante a apporté son sac et son chapeau, à part, tout en bouclant son sac.*

Il paraît que je fais joliment de l'effet!... Soyons sur la hanche! le nez en l'air et l'œil vainqueur. (*Jane éclate de rire.*) Oh! ça y est!... J'ai bien fait Louis XIV, je peux bien faire la reine d'Écosse.

JANE.

Enfin, que voulez-vous que je vous dise? Ça, un homme dangereux! Eh bien! je ne le croirai jamais...

BUCKINGHAM.

Et vous décidez?...

JANE, *fièrement.*

J'ai dit qu'il était libre... Cela suffit!...

DICKSON, *rentrant par la montagne, à gauche.*

La chaise de poste de la reine est recalée. (*Il rentre chez lui.*)

JANE.

Allons, milords et messieurs, partons.

FINALE.

JANE.

En route, messeigneurs!... Voici la fin du jour,
 Notre voiture est prête;
 Plus rien ne nous arrête!
Nous sommes attendus au palais d'Edimbourg.

CRIS AU DEHORS.

Vive Robert! Vive Robert!
L'enfant chéri du Lochaber!

(*On remonte.*)

JANE.

Quels sont ces cris?

BUCKINGHAM, *regardant à gauche.*

 O ma reine, ces cris,
Ce sont ceux de vos ennemis!

LE TRONE D'ÉCOSSE

D'ESTOURBICKY.

En notre prudence
Vous n'eûtes pas confiance !
DENTO-GENCIVAL, *montrant la gauche.*
Regardez donc !

TOUS TROIS.

Nous sommes pris !...

(*Le théâtre s'est garni au fond et sur le côté gauche d'Écossais, au milieu desquels ont paru Mac-Razor et sa fille qui arrivent par la montagne de gauche.*)

SCÈNE VII

LES MÊMES, MAC-RAZOR, FLORA, ÉCOSSAIS.

MAC-RAZOR, *sur la montagne.*

Arrêtez ! arrêtez ! Pas un mot ! pas un geste !
Vous avez fait, Madame, un voyage funeste !
(*Descendant en scène.*)
Vous avez voulu voir de près les puritains...
Ils vous tiennent dans leurs mains.
(*Mouton remonte et va à Mac-Razor et à Flora.*)

LA COUR. *

Au diable les puritains,
Qui nous tiennent dans leurs mains !
Maudissons les destins
D'avoir pris de tels chemins !
(*Les Dames ont passé à droite.*)

HIGHLANDERS

Pas de grâce à la reine
Cause de nos chagrins,
Plongeons-la, pour la peine,
Dans de noirs souterrains.

* Flora, Mac-Razor, Buckingham, Jane, d'Estourbicky, Dento-Gencival, Mouton, *au deuxième plan.*

(*La Reine, interdite, et effrayée, regarde avec stupeur Mac-Razor et Mouton tour à tour.*)

CANTABILE

JANE, *parlé, à elle-même, regardant Mouton.*
Cet homme !... C'était donc vrai ! (*Elle l'appelle du geste il s'approche.*) *

I

Est-ce bien là la récompense
Due à ma générosité ?
Pour vous j'étais sans défiance
Et vous rendais la liberté !
Oh ! monsieur, (*bis*) vous trompâtes ma confiance !
Vous trompâtes ma confiance !

MOUTON, *parlé.*

Moi ?... je vous ai trompée !... Mais je ne vous ai encore rien vendu !...

II

Ah ! n'anticipons pas les dates,
Ce reproche ne m'est pas dû ;
Vous me direz : « Vous me trompâtes, »
Quand de mon vin je vous aurai vendu.
Oh ! alors ! (*bis*) je courberai les omoplates.

JANE.

Plus de feinte ! Êtes-vous du sang des gentilshommes ?

MOUTON

Moi ? mais...

JANE.

Eh bien ! sauvez-moi de ces hommes !

MOUTON.

Mais comment ?...

* Flora, Mac-Razor, Mouton (*deuxième plan*), Jane, Buchingham, Dento-Gencival, Julia, d'Estourbicky.

JANE.

Un mot de vous,
C'est le salut pour nous!

MOUTON.

Vous croyez?

JANE.

Dites-leur : Laissez passer la reine!
(*Bas, avec une œillade tendre.*)
Vous aurez une amie en votre souveraine.

MOUTON, *à part.*

Quel regard ! Essayons...
(*Haut et fièrement.*) Laissez passer la reine !
(*Surprise générale. Tous les Écossais qui déjà, entouraient la Reine et allaient la saisir, s'écartent avec respect. Mouton lui donne la main et remonte avec elle.*)

CHŒUR. *

O prodige! O prodige!
Il leur (nous) faut obéir !
C'est Robert qui l'exige,
Qu'on { nous / la } laisse partir !
(*Parlé. Musique sur le parlé.*)

MOUTON, *à part.*

Ça va tout seul!... Quel drôle de pays!

MAC-RAZOR, *hors de lui, à Flora.*

Libre!... Oh! ma vieille claymore veut reluire au soleil.
Ma fille!... ma fille!... tu ne vois donc pas ce qui se passe?

FLORA,** *qui pendant ce temps s'est trouvée auprès de Buckingham et est restée éblouie devant ses bottes.*

O mon père!... voyez donc!

* Flora, Mac-Razor, Mouton, Jane, Buckingham, Dento-Gencival, Julia et d'Estourbicky, *au deuxième plan.*

** Mouton et Jane (*deuxième plan*), Mac-Razor, Flora, Buckingham, d'Estourbicky, Dento-Gencival, Julia.

MAC-RAZOR.

Quoi ?

FLORA.

Mais voyez donc ! (*Elle montre les bottes de Buckingham.*)

MAC-RAZOR.

Que m'importe !

BUCKINGHAM, *à d'Estourbicky et à Dento-Gencival, bas.*
Nous sommes sauvés !... mes bottes portent !...

MAC-RAZOR.

Ah ! l'Écosse est déshonorée !...

FLORA.

Et moi aussi, mon père !

MAC-RAZOR.

Hein ?...

FLORA.

Car pour la première fois... j'ai senti mon cœur battre...

MAC-RAZOR.

Pour qui ?

FLORA.

Pour les bottes de ce gentilhomme !

MAC-RAZOR, * *avec concession, allant regarder les bottes.*
C'est vrai que ce sont de rudes bottes !

FLORA.

Oh ! mon rêve ! mon rêve !

MAC-RAZOR.

Oh ! l'Écosse ! l'Écosse !

BUCKINGHAM.

Oh ! mes bottes ! mes bottes !

* Mouton et Jane (*deuxième plan*) Flora, Mac-Razor, Buckingham, d'Estourbicky, Julia, Dento-Gencival.

LE TRONE D'ÉCOSSE

JANE, *tendrement, à Mouton.*

Ne m'accompagnez-vous pas à Édimbourg, monsieur?...

MOUTON, *très-gai.*

A Édimbourg?... Moi, je veux bien!... (*A part.*) Quel drôle de pays! (*Il la prend par la main.*)

ENSEMBLE.

CHŒUR DES ÉCOSSAIS.

Grand Dieu! surprise étrange!
Il nous faut obéir.
Sur ses pas qu'on se range!
Qu'on la laisse partir!

MOUTON.

Grand Dieu! surprise étrange!
Je me fais obéir.
A ma voix on se range.
D'où ça peut-il venir?

FLORA.

En mon cœur tout se change,
Je ne sais plus haïr...
Cette chaussure étrange
A le don d'éblouir!

BUCKINGHAM, JANE, D'ESTOURBICKY, DENTO-GENCIVAL
et DICKSON.

Grand Dieu! surprise étrange!
Il leur faut obéir.
Sur nos pas qu'on se range!
On nous laisse partir!

MAC-RAZOR.

Grand Dieu! surprise étrange!
Je suis prêt à rugir!
Sur ses pas on se range,
On la laisse partir!

GRAND UNISSON.

Ah! { laissons, laissons passer la reine,
{ laissez, laissez passer la reine,

Et { respectons cette souveraine !
{ respectez votre souveraine !

Il { nous { faut renfoncer { notre { haine.
{ vous { { votre {

REPRISE.

Ah ! grand Dieu ! surprise étrange !
Etc.

(Mouton se dirige avec la Reine vers le fond, à gauche. Il se dispose à sortir avec elle. L'escorte et les autres personnages les suivent, pendant que Flora, comme fascinée, regarde Buckingham, qui époussette ses bottes, en la suivant des yeux d'un air d'intérêt protecteur. Mac-Razor est pétrifié. Tableau.)

FIN DU PREMIER ACTE

ACTE DEUXIÈME

A Édimbourg, une grande salle dans le palais. — Au fond grande baie garnie de rideaux, donnant sur une terrasse, d'où l'on aperçoit la ville. — Au fond, à droite, un grand bahut praticable. — Au fond, à gauche, le fauteuil royal. — Une table à droite. — Chaises. — Portes latérales.

SCÈNE PREMIÈRE

LE BATAILLON DE LA REINE, JULIA GOOD-MORNING, MARY BAD, JENNY WELL, SARAH FOR-EVER, EVA THANK-YOU, KATTY-YES, DIANA KISS-ME-NOT, ANN CHARING CROSS, FANNY HYDE-PARK, PAULA-RÉGENT-STREET, BABY SAINT-JAMES, EVELINE DRURY-LANE, LILY PIMLICO.

(Au lever du rideau, le théâtre est vide.. On entend une marche. Le bataillon de la Reine entre par le fond et défile.)

CHŒUR.

Garde à vous !
C'est le bataillon de la reine !
Garde à vous !

Surveillant tout d'un œil jaloux ;
Nous protégeons la souveraine.
Garde à vous !

JULIA.

I

Utilisant les jeunes filles
Au lieu de leur mettre un bâillon,
La reine au sein de nos familles
A recruté ce bataillon.

SARAH.

II

Ce n'est pas là chose nouvelle,
Car on a vu dans tous les temps,
La femme au gré de sa cervelle
Gouverner les gouvernements.

CHŒUR.

Garde à vous ! Etc.

(*Les six Gardes de droite passent à gauche, ceux de gauche passent à droite. Julia au milieu.*)

PAULA.

III

Notre rôle est facile à prendre ;
Il consiste tout simplement
A tout observer, tout entendre,
Et pour nous femmes, c'est charmant.

FANNY.

IV

Notre arme c'est la gentillesse
Le trait est léger et trompeur ;
On ne sait pas quand il vous blesse,
Nous la faisons à la candeur.

CHŒUR.

Garde à vous ! etc.

BABY.

V

Pour apprendre la théorie.
On n'a pas besoin de talent ;
La ruse et la coquetterie,
Cela se possède en naissant.

FANNY.

VI

Le chef de corps est la plus belle,
Mais il ne reste pas longtemps,
Car dans ce bataillon modèle
On prend sa retraite à vingt ans.

CHŒUR.

Garde à vous ! etc.

(*Toutes descendent à l'avant-scène sur une seule ligne. Tous ces mouvements se font militairement et sur le chœur.*)

EVA.

VII

Cœurs où la trahison se glisse,
Craignez nos regards indiscrets ;
Bien mieux que ceux de la police,
Nos yeux perceront vos secrets.

JULIA.

VIII

Et quand nos lèvres moins farouches,
Viendront murmurer votre nom,
Redoutez nos petites bouches,
Plus que la bouche d'un canon !

CHŒUR.

Garde à vous !
C'est le bataillon de la reine ! etc.

JULIA.

Rompez les rangs ! Et fêtons cet heureux jour !

TOUS.

Ah !

(*Ils vont porter leurs fusils au fond. — Pendant ce temps, deux Domestiques ont apporté et mis au milieu un guéridon chargé de verres et de bouteilles. Chaque Garde prend un verre et boit. Julia s'assied à gauche du guéridon à califourchon, Fanny en fait autant à droite. Katty et Baby s'installent à la table de droite et jouent aux dés. Les autres se groupent diversement assises ou debout.*)

FANNY.

Heureux jour ?... pas pour nous. On parle d'une paix générale et, par mon cheval de bataille, j'aime mieux la poudre que l'olivier !... Qu'en-pensez vous, capitaine Charing-Cross.

ANN, *à la droite de Fanny.*

Je ne crois pas à la paix.

MARY, *près d'Ann.*

Mais on prétend qu'un envoyé de Louis XIV arrive tout exprès pour mettre d'accord l'Angleterre et l'Écosse.

JULIA.

Oui, le baron des Trente-six Tourelles.

ANN.

Bah ! Louis XIV... il s'occupe bien de cela !

SARAH.

C'est notre reine qui l'a pris comme médiateur.

EVA, *assise à gauche, la première.*

On assure qu'un congrès s'ensuivrait.

ANN.

Un congrès ?

EVA.
Européen.

ANN.
Alors, mes enfants, fourbissez vos bonnes lames, parce que, par mes éperons, un congrès, c'est comme les rhumatismes, c'est signe de pluie.

KATTY, *jouant aux dés avec Baby*.
Moi, je ne vois qu'une seule chose, c'est qu'en l'honneur de ce beau jour, nous sommes tous montés d'un grade.

PAULA, *derrière le guéridon*.
Hier, nous étions simples soldats...

TOUTES.
Aujourd'hui, nous sommes tous capitaines!

JULIA.
Vous voilà bien, soldats d'antichambre, si vous aviez gagné comme moi tous vos grades au feu...

DIANA.
Au feu de cheminée.

ANN, *riant*.
Elle a éteint la robe de la reine qui s'enflammait...

JULIA, *se levant*.
Capitaine Charing-Cross?

ANN, *de même*.
Colonel?

JULIA.
Vous ferez huit jours de tapisserie!

TOUTES.
Oh!

JULIA.
Silence dans les rangs!... ou je vous mets toutes aux aiguilles forcées. (*Elle remonte un peu.*)

FANNY.
Est-elle dure... hein?... est-elle dure... ce colonel-là!...

BABY, *qui joue aux dés avec Katty.*

Elle a raison, il faut de la discipline.

ANN.

Oh! va donc!... parce que tu voudrais passer dans l'état-major.

PAULA.

Dites donc, mes enfants... on nous a faits capitaines... mais la paye reste la même.

MARY, *à gauche.*

Et le seul avantage que nous aurons...

JENNY, *de même.*

Ce sera de porter une ganse d'or à nos bonnets de nuit.

ANN.

Enfin, vive la reine!

TOUTES, *se levant.*

Vive la reine!

JULIA.

Ah!... Et vive celui qui lui a sauvé la vie hier dans la montagne!

TOUTES.

Vive son sauveur!

SARAH.

Savez-vous, colonel, que sans cet inconnu, nous étions tous pris par ces puritains d'Écosse!

EVA.

Brou... j'en ai encore froid dans le dos.

KATTY.

Qu'est-ce que c'est que cet homme-là?

DIANA.

Personne n'en sait rien.

JULIA.

Ce doit être un très-grand personnage... car on nous a

recommandé d'avoir pour lui les plus grands égards... tout en l'espionnant.

<div style="text-align:center">BABY.</div>

On dit que c'est un prétendant au trône d'Écosse !

<div style="text-align:center">FANNY, *riant*.</div>

Le futur favori de la reine.

<div style="text-align:center">JULIA.</div>

Eh bien ! et ce pauvre Buckingham... qui l'est... de père en fils ?

<div style="text-align:center">ANN.</div>

Buckingham... on le mettrait en disponibilité !

<div style="text-align:center">JENNY, *qui est remontée au fond*.</div>

L'inconnu, messieurs, l'inconnu ! (*Mouvement dans le groupe. Mouton entre par le fond, il est suivi de quelques Écossais qu'il congédie.*)

SCÈNE II

Les Mêmes, MOUTON, *en riche costume écossais*.

MOUTON, * *Il s'avance vers le public, et dit en se regardant*.

Et voilà comme ça se joue depuis vingt-quatre heures !

<div style="text-align:center">I</div>

 Ah ! quel pays que l'Écosse !
 Quels gens que ces Écossais !
 Par de beaux habits de noce
 Ils remplacent mes effets.
 De me fêter à la ronde
 Chacun paraît être fier.
(*Riant.*) Eh ! eh ! eh ! eh ! eh !
 S'il leur vient beaucoup de monde,
 Ça doit leur coûter bien cher.
 Eh ! eh ! eh !

* Sarah, Julia, Mouton, Eva, Ann, Fanny, les autres diversement groupées.

II

Dans cette veste opulente
J'ai trouvé cent louis d'or !
J'en ai dépensé cinquante,
Il m'en reste cent encor !

Que le diable me confonde.
Si dans tout ça j'y vois clair !
(*Riant.*) Eh ! eh ! eh ! eh ! eh !
S'il leur vient beaucoup de monde,
Ça doit leur coûter bien cher !
Eh ! eh ! eh !

Ah ! ça enfonce joliment l'hospitalité française... Chez nous on est peut-être plus... mais on est certainement moins... Ah ! voilà ma garde !... (*Les Gardes viennent former un rang de chaque côté. Julia en tête du rang de gauche.*) Dites-moi, soldats... (*Toutes font le salut militaire.*) Quelle discipline !... Ah ! ils sont drôles, les soldats, ici... bien plus jolis que chez nous... En France, ils sont peut-être plus... mais certainement ils sont moins... (*A Julia.*) Dis-moi, soldat !...

JULIA, *s'approchant.*

Colonel. (*Les Gardes quittent leurs rangs et se groupent, en examinant Mouton.*)

MOUTON.

Colonel ?

JULIA.

Julia Good-Morning.

MOUTON.

Colonel Julia Good-Morning, est-ce que tous les étrangers, n'importe lesquels... tous ceux qui viennent en Écosse sont reçus comme ça. C'est que j'ai ma vieille tante, ma cousine germaine et un petit cousin qui sont à ma charge et, en voyant ça... je leur ai écrit de venir me retrouver !...

JULIA.

Milord, je ne comprends pas... nous n'avons d'autre mis-

sion que de veiller à ce que Votre Grâce ne manque de rien.

MOUTON.*

Je vous remercie... Ma Grâce boulotte... et la vôtre ?

JULIA.

Bon souper ?

MOUTON.

Exquis !

JULIA.

Bon gîte ?

MOUTON.

A la noix !

JULIA.

Et le reste ?

MOUTON.

A l'avenant !

JULIA.

Alors Votre Grâce est satisfaite ?

MOUTON.

De fond en comble !... Ah ! pardon !... une seule chose... Dites au cuisinier de ne pas tant poivrer...

JULIA.

Vous serez obéi !

UN PAGE, *entrant par le fond et annonçant.*

La reine !... (*On bat aux champs. — Mouvement. Les Gardes reprennent leurs fusils et se placent sur un seul rang, du fond à l'avant-scène, Julia en tête sur le devant.*

JULIA.

A vos rangs !

MOUTON, *à lui-même.*

Oh ! oh ! de la tenue !... Bigre ! il s'agit de penser aux affaires et de lui en fourrer plein ses caves... Non, mais c'est la maison Brard et C° de Bordeaux qui va être con-

* Mouton, Julia et les Gardes.

tente, par exemple. (*La Reine Jane entre par le fond avec d'Estourbicky et Dento-Gencival.*)

JULIA.

Présentez armes!

SCÈNE III

Les Mêmes, JANE. — *Elle est suivie de* DENTO-GEN-CIVAL *et du* LAIRD *d'*ESTOURBICKY. (*Jane paraît. On présente les armes. Elle passe devant le rang.*)

JANE, * *aux Gardes.*

Messieurs, je vous salue.

TOUTES.

Vive la reine!

D'ESTOURBICKY, *à la Reine, montrant Mouton.*

Majesté, voici l'homme qui vous occupe.

JANE.

C'est bien, je l'ai vu. (*D'Estourbicky passe à droite.*)

JULIA.

Portez armes! (*Les Gardes remontent et vont se placer au fond, toujours sur un seul rang, face au public.*)

JANE, ** *à Dento-Gencival.*

Milord... a-t-on exécuté mes ordres?

DENTO-GENCIVAL.

Nous avons là un rapport!...

JANE.

Oh! oh!...

D'ESTOURBICKY.

Détaillé...

* Mouton, Dento-Gencival, d'Estourbicky, Jane, Julia et les Gardes.
** Mouton, Dento-Gencival, Jane, d'Estourbicky, Julia.

JANE.

Ah ! ah !... (*Elle s'approche de Mouton qui ne sait quelle contenance tenir.*) Sir Robert, nous n'oublions pas le service que vous nous avez rendu. (*A Dento-Gencival, qui se trouve entre elle et Mouton.*) Eh bien ! monsieur le marquis, quand vous aurez fini de vous mettre devant monsieur.

DENTO-GENCIVAL.

C'est par précaution, Majesté.

JANE.

Par précaution ? (*Dento-Gencival remonte.*)

D'ESTOURBICKY, *bas à la Reine.*

Cet homme doit cacher quelque piége... il n'est pas ordinaire qu'on fasse ce qu'il a fait... sans cacher quelque piége.

DENTO-GENCIVAL,* *descendant.*

Monsieur le laird a raison... Vous êtes à Édimbourg entourée d'ennemis.

JANE.

Mais je ne les crains pas, messieurs.

MOUTON, *à part.*

La commande va venir.

DENTO-GENCIVAL.

Nous savons que tous les courages...

D'ESTOURBICKY.

Votre Majesté les a !

JANE.

Vous êtes deux imbéciles !

D'ESTOURBICKY, *et* DENTO-GENCIVAL, *s'inclinant.*

Oui, Majesté.

JANE.

Je ne crains pas mes ennemis... parce que j'ai une manière à moi de les subjuguer. (*Elle regarde Mouton.*)

* Mouton, Jane, Dento-Gencival, d'Estourbicky, Julia et les Gardes.

D'ESTOURBICKY, *de façon à être entendu de Mouton.*
D'abord, vous avez une armée que...

DENTO-GENCIVAL, *même jeu.*

Des soldats qui...

JANE.

Une armée que... des soldats qui... Il s'agit bien de soldats!... (*A Mouton.*) Ne les écoutez pas.

MOUTON.

Je ne fais pas attention à ce qu'ils disent.

JANE.

>Gracieuse souveraine,
>Par mes regards séducteurs
>Je voudrais être la reine,
>La reine de tous les cœurs !

I

>Pourquoi déclarer la guerre
>A des voisins détestés?
>Un regard ne peut-il faire
>Le plus charmant des traités?
>Ah! si je pouvais reprendre
>La carte du monde entier,
>C'est sur la carte du Tendre
>Que je voudrais la copier !

>Gracieuse souveraine, etc.

II

>Lorsque des projets sinistres
>Viennent troubler mon repos,
>Ce ne sont pas mes ministres
>Qui poursuivent les complots;
>Aux conspirateurs moi-même
>J'aime mieux me présenter...
>Je leur dis: je veux qu'on m'aime!...
>Essayez de résister !

>Gracieuse souveraine, etc.

TOUS.

Vive la reine !

MOUTON, *à part.*

Elle a bon cœur.

JANE, *aux Gardes.*

C'est bien, messieurs, je vous remercie... Vous êtes libres !

CHŒUR.

Gracieuse souveraine,
Par ses regards séducteurs
Elle doit être la reine,
La reine de tous les cœurs !

(Les Gardes sortent par la droite, d'Estourbicky et Dento-Gencival par la gauche. Avant de sortir, d'Estourbicky remet un rapport à la Reine. Les rideaux du fond se ferment.)

SCÈNE IV

JANE, MOUTON. *(La Reine parcourt le rapport, tout en examinant en dessous Mouton.)*

MOUTON, *à lui-même.*

C'est une belle femme !... C'est même une très-belle femme !... Ce n'est pas une de ces femmes... non... au contraire... et puis elle a bon cœur... Mais méfions-nous... parce que, dernièrement, à Paris, j'ai été pincé comme ça par une petite dame, à laquelle j'ai placé bien du vin... Oh ! quant à ça, elle prenait tout ce que je lui offrais !... mais je n'ai jamais pu en toucher un sou... Aussi, maintenant, je fais bien l'œil, mais l'œil en coulisse seulement.

JANE, *lisant son rapport.*

« Depuis hier, Majesté, et suivant vos ordres, nous avons
» suivi partout celui que l'on croit être le prétendant au
» trône d'Écosse. Excepté l'achat qu'il a fait d'une partie de
» tonneaux vides, (tonneaux dont nous saurons la desti-

» nation), nous sommes forcés de dire que rien ne nous a
» paru suspect dans les démarches de cet homme. » (*A elle-
même.*) C'est étrange ! (*Elle regarde Mouton.*)

MOUTON, *à part.*

Je crois qu'elle me reluque... ça m'est égal... parce que
je suis bon à voir.

JANE, *à part.*

Mais alors, d'où lui viendrait cette puissance sur les
Écossais ?... Car il n'y a pas à dire... il m'a sauvée... moi,
la reine ! Il y a dans tout ceci quelque chose qui irrite ma
curiosité !... Fait-il le niais ?... Alors il est bien fort... Ah !
j'aimerais cela... trouver quelqu'un de bien fort à ma cour !...
Oh ! j'en aurai le cœur net... et tous... tous les moyens me
seront bons ! (*Haut.*) Sir Robert ?

MOUTON.

Majesté ? (*Il s'approche gracieusement.*)

JANE, *le regardant, à part.*

Quand je dis tous les moyens... Enfin !... (*Haut.*) Vous
avez à me parler ! eh bien ! je vous écoute.

MOUTON.

Majesté... excusez-moi... si je n'ai pas bien la pratique
des choses de ce pays-ci... et puis, j'ai un costume qui me
gêne un peu... Il est très-joli, mais un peu froid... ça vous
prend aux genoux... On ne peut pas rester dans un courant
d'air avec ça... (*A lui-même.*) Et puis... je ne sais pas...
mais je n'oserais pas ramasser une épingle... (*Haut.*) Alors,
vous comprenez, on n'a pas tous ses moyens... mais
j'espère que ça ne nous empêchera pas de faire des affai-
res... J'ai là différents échantillons des maisons que je re-
présente. Bien que je sois spécialement attaché à la grande
œnophile de Bordeaux, j'ai les échantillons de tous les crûs
de France. (*Mouvement de Jane.*) Oh ! ne vous effrayez
pas... Vous croyez peut-être que je vais déballer devant
vous un tas de petites bouteilles... d'abord c'est embarras-
sant... et puis c'est fragile... On a ça dans ses poches, paf !
ça se casse... et on peut croire tout ce qu'on veut. (*Il rit
aux éclats.*) Alors... voilà... j'ai remplacé les petites bou-

teilles par ceci... (*Il tire de sa poche un livret d'échantillons de couleurs différentes, semblable à ceux des commis de nouveautés.*)

JANE.

Qu'est-ce que cela?

MOUTON.

Vous voilà bien étonnée... Je connais ça... Vous vous dites : c'est un marchand de nouveautés... Pas du tout... Ces différents carrés d'étoffes représentent la couleur de mes vins... Voyez-vous : Le rouge foncé, c'est le vieux bourgogne... ça a du bouquet, du corps et des jambes... C'est un vin... on en a plein la bouche... ça se mâche... Le bleu, c'est le Montpellier... Il y a des gens qui en boivent... On en fait aussi une encre excellente... Le jaune clair, Châblis très-franc... Ce n'est pas de ces vins qui ont de la réponse... L'orange, Lunel; Sauterne, paille, etc., etc. (*La Reine met le doigt sur un carré d'étoffe.*) Oh! ne prenez pas celui-là, Majesté!... (*A part.*) Et puis nous n'en avons pas... (*Haut.*) Enfin, vous comprenez le truc... Vous me direz : Mais on ne peut pas juger du goût sur une étoffe...

JANE, *souriant.*

J'allais vous le dire.

MOUTON.

Admirablement... Chaque morceau a été fortement imbibé du liquide qu'il représente... et si vous voulez prendre la peine de... ne fût-ce que du bout de la... vous jugerez vous-même. (*Jane se détourne pour étouffer ses rires.*)

JANE, *se remettant.*

C'est très-ingénieux.

MOUTON.

N'est-ce pas?... Et c'est très-simple... Oh! tous les maires des pays que j'ai traversés en ont déjà fait l'épreuve... et si vous désirez...

JANE, *s'éloignant un peu.*

Non, merci!

MOUTON.

Ah! il y a encore des places... et puis maintenant, si vous

recevez du monde, j'ai des velours... (*Il cherche un second carnet d'échantillons.*) Je ne vous parle pas de mes vins métalliques... ça, c'est pour les grands voyages.

JANE.

Assez!... Quel est votre but, sir Robert, en me disant toutes ces choses?

MOUTON.

Mais mon but est bien simple... Je demande tout bonnement à être votre fournisseur.

JANE, *sérieuse*.

Allons, c'en est assez!... Croyez-vous que je ne sache pas pourquoi vous êtes venu en Écosse?

DUO.

JANE.

Sir Robert, écoutez!... Trêve à toutes ces feintes!
 Elles sont indignes de nous;
 Parlons franchement, voulez-vous?

MOUTON.

Je vous jure qu'ici j'ai parlé sans contraintes,
 Et quant aux prix, ils sont bien doux...
 Impossible de trouver au-dessous.

JANE.

La révolution que vous tentez de faire
 Est impossible, croyez-moi!

MOUTON.

Oh! quand les Écossais me connaîtront, j'espère
 Qu'en mon enseigne ils auront foi!

JANE.

Vous croyez?... Mais pourquoi se faire concurrence?...
 (*Coquettement.*)
 Et par quelques combinaisons,
 Ne vaudrait-il pas mieux, je pense,
 Fondre ensemble nos deux maisons?

MOUTON, *stupéfait.*

Nos deux maisons?

(*A part.*)

Ah! tout s'explique!
Elle a des intérêts dans une autre boutique...
Et pour me faire accueil elle avait ses raisons!

JANE.

Vous m'avez comprise?

(*A part.*)

Il hésite...

MOUTON.

Que ne parliez-vous tout de suite?
Je me fais fort parfaitement
D'accepter un arrangement.

JANE, *joyeuse.*

Vraiment!

MOUTON.

Certainement!

JANE.

Eh! quoi, vraiment?

MOUTON.

Certainement!

ENSEMBLE.

JANE.	MOUTON.
Ah! l'heureuse issue!	Ah! l'heureuse issue!
Le projet charmant!	Le bon dénoûment!
Mon âme est émue	La chose est conclue,
En le caressant!	Plus de concurrent!
Pour moi plus de guerre,	Sans peine, j'espère,
Tout s'arrangera,	On partagera,
Et bientôt, j'espère,	Nous ferons affaire...
On me bénira.	La fortune est là!
Tope, tope là!	Tope, tope là!

(*Ils se tapent dans la main.*)

MOUTON.

Mais pour éviter tout reproche,
Arrêtons nos conditions.

JANE.

Je ne vous prends pas chat en poche.
Fixez vos prétentions !

MOUTON.

Quelle délicatesse extrême !
Non, non, fixez vous-même !

JANE.

Eh bien ? je garderai pour moi les hauts barons.

MOUTON.

Les Haut-Brion, vous voulez dire ?

JANE.

Ah ! ne plaisantons plus, messire !
Vous garderez pour vous les millions !

MOUTON, *parlé*.

L'émilion ? Les Saint-Emilion, vous voulez dire ?

JANE, *de même*.

Ah ! prince ! ne dites donc pas de bêtises !

MOUTON.

Allons, c'est dit, et sans discussion
Vous garderez les Haut-Brion...
A moi les Saint-Emilion !

ENSEMBLE

Quelle agréable fusion !

Reprise de l'ensemble.

(*La Reine lui donne sa main à baiser. Mouton, ivre de joie, se laisse entraîner, prend brusquement Jane par la taille et va lui donner un baiser sur le cou. Buckingham entre par le fond et pousse un cri de douleur*).

SCÈNE V

Les Mêmes, BUCKINGHAM.

BUCKINGHAM. *

Ah !... Qu'est-ce que j'ai vu !...

JANE.

Qui se permet ? Bucking !

MOUTON.

Bucking... qui ça?... où ça, Bucking ?...

BUCKINGHAM.

Insolent !

JANE.

Devant moi !

BUCKINGHAM.

Mais il a osé devant moi vous embrasser, madame !

JANE.

Croyez-vous ?

MOUTON, *à part.*

On dirait qu'elle n'en est pas sûre... Oh ! les femmes !

BUCKINGHAM, *mettant la main sur son épée.*

Et c'est un crime que...

JANE.

Ce n'est pas un crime !

MOUTON.

Parbleu !

JANE.

C'est une raison d'État.

BUCKINGHAM.

Une raison d'État ?

MOUTON.

Na... êtes-vous content ?

* Jane, Buckingham, Mouton.

JANE.

Et puis enfin, de quel droit, milord?

BUCKINGHAM.

Du droit de fidèle sujet... et de favori... blessé.

JANE.

De favori? Sur ma vie, je ne suis pas fâchée de vous dire que ce droit (que vous vous êtes donné) commence à me fatiguer... et que vous oubliez trop que votre titre de favori n'est qu'héréditaire et par conséquent purement honorifique...

BUCKINGHAM.

Mais, madame...

JANE.

Je vous appelle Bucking devant le monde, monsieur ; sachez vous contenter de cela. (*Elle va à Mouton.*)

MOUTON, * *à part.*

Ça... c'est tapé.

BUCKINGHAM, *à part.*

Quelle humiliation!... devant un ennemi!

JANE.

Venez, sir Robert! (*Mouton prend la main de la Reine.*)

BUCKINGHAM.

Majesté...

JANE.

Je vous le répète... raison d'État! (*Elle remonte avec Mouton.*)

MOUTON, ** *à Buckingham.*

Mais puisqu'on vous le dit!... il y a raison d'État... ou des tas de raisons, si vous voulez!... (*Arrivé au fond avec la Reine.*) Majesté, je suis à vous dans l'instant... (*Jane sort par le fond. — Revenant en scène, à part.* Après ça, il a peut-être un intérêt aussi dans la... (*Haut à

* Buckingham, Jane, Mouton.

** Buckingham, Mouton, Jane.

Buckingham). Ne chipotez donc pas... au besoin nous partagerons.

BUCKINGHAM. *

Partager la Reine !

MOUTON.

Ah ! allez vous promener !... On veut vous faire faire une affaire... et vous ne comprenez pas !

JANE, ** *rentrant, à Buckingham.*

Assez, milord. et songez que sir Robert... va devenir votre maître.

BUCKINGHAM.

Lui... oh !

JANE.

En attendant... il est notre hôte... c'est assez dire qu'il nous est sacré !

(*Elle passe et sort par la droite.*)

MOUTON ***.

Hein ! quelle hospitalité ! (*Il va pour suivre la Reine, se retourne et voit Buckingham courbé en deux ; il revient vivement vers lui.* Alors... Relevez-vous donc.

BUCKINGHAN.

Tiens, c'est encore vous ?

MOUTON.

Alors, vous pouvez me rendre un service. — J'ai fait venir de Pont-à-Mousson, ma tante, ma cousine... et mon petit cousin...

BUCKINGHAM.

Ah ! ils vont venir ?

MOUTON.

Ils vont venir. — Peut-être même amèneront-ils le concierge avec eux... C'est un brave homme... il est presque de la famille... je les attends... et je vous prie d'avoir pour eux les égards que... mais vous connaissez votre petite af-

* Buckingham, Mouton.
** Buckingham, Jane, Mouton.
*** Buckingham, Mouton.

faire, et vous recevez si bien les étrangers que je ne vous en dis pas davantage... à tantôt, mon gros. (*Il sort sur le chemin de la Reine, à droite.*)

BUCKINGHAM, *seul, furieux*.

Mon gros!... Par les ferrets de mon oncle!... je me vengerai! — je me vengerai! (*Il sort par la gauche.*)

SCÈNE VI

ROBERT XX, *seul*.

(*Le théâtre reste vide. On entend un bruit de serrure. Le bahut du fond s'ouvre. Robert XX en sort.*)

Je vous demande bien pardon de troubler la marche si compliquée de cette intrigue... mais le moment est venu de vous faire connaître la vérité tout entière... Le vrai Robert XX... c'est... Devinez qui? C'est moi... Comme tous les héros des légendes écossaises, voilà vingt ans que j'habite dans cette armoire, et si on savait ce que c'est que d'attendre pendant vingt ans son tour dans une armoire... Voici mon histoire... La complainte en est aussi simple que compliquée!...

COMPLAINTE.

I

Je suis né de parents pauv'es,
Pauv'es, quoique prétendants;
C'est pourquoi, depuis vingt ans,
Je demeure en cette alcôve.
Si la rim' n'a pas d' million,
Ça tient à ma position!

II

Ma tendre enfance, naguère
Fut confiée à l'honneur
D'un fidèle serviteur,
Mais il m'oublia par terre...
Ma nourrice alors m'a pris
Et ma mis dans ce colis.

III

Puis ell' m'a dit d'un' voix tendre,
Que je crois entendre encor :
« Fais dodo, mon petit trésor,
» Jusqu'à c'que je vienn' te r'prendre. »
J'ai tout fait pour m'endormir,
Je ne l'ai pas vu' r'venir.

IV

De là j'ai vu bien des trames...
Sur le trôn' de mes parents,
J'ai compté successiv'ment
Dix-huit homm's et vingt-deux femmes.
Un jour, ils étaient dessus,
Le lend'main, ils n'y étaient plus.

V

Vous qu'écoutez cette histoire,
Aussi bien petits que grands,
Profitez des documents
Que j'ai pris dans cette armoire :
(*Parlé.*) Le trône...
C'est difficil' d'y monter,
C'est pas commod' d'y rester.

Tenez, j'étais là... je riais de pitié, en voyant une reine et un marchand de vins qui se disputent l'Écosse... Ah ! si tous ces gens-là se doutaient des difficultés qu'il y a à s'asseoir sur n'importe quel fauteuil doré !.. Quant à moi, je crois que mon tour est arrivé... et c'est ce qui m'inquiète... parce que l'idée de me rasseoir sur un pliant... non !... (*Bruit en dehors.*) Du bruit, on vient... je rentre dans ma boîte... Et cependant, cette reine, elle est jolie... J'aurais aimé à lui tendre la main, à lui dire : Tiens, tiens, voilà mon trône... asseyez-vous dessus... Mais fi des grandeurs ! et vive la chasse au chamois !

MAC-RAZOR, *en dehors.*

Nous entrerons ! (*Robert XX rentre dans le bahut. Paraissent au fond Mac-Razor, Flora et Julia se disputant.*)

SCÈNE VII

FLORA, MAC-RAZOR, JULIA.

JULIA.

Vous n'entrerez pas.

MAC-RAZOR.

J'entrerai!... Moi et ma fille, nous entrerons.

JULIA.

Quels sont vos titres pour entrer chez la reine?

MAC-RAZOR, *regardant Julia.*

Quels sont mes titres?... il ou elle le demande?... Tiens, au fait, je n'en ai pas de titres!... et j'en suis bien aise, parce que si j'avais un titre, je le porterais... et je ne peux pas les souffrir... n'est-ce pas, ma fille?...

FLORA, *distraite.*

Oui, mon père.

MAC-RAZOR, *l'imitant.*

Oui, mon père!... Elle devient abrutie, cette enfant-là!

JULIA.

Mais pourtant...

MAC-RAZOR.

Quoi?... mon titre?... Ah!... puritain d'Écosse... cela suffit!... Va dire à ta maîtresse, serviteur ou servante du despotisme, que c'est moi, Razor!... et que ce nom lui apprendra mon caractère!... Va lui dire que si elle n'a pas vu encore un montagnard qui n'a jamais fait de concessions, elle peut s'en payer l'agrément. Et puis, comme le vent de la montagne a soufflé dans nos cheveux et nous a creusés, fais-moi servir un bouillon!

JULIA, *à part.*

Cet homme me domine... Je vais lui commander son bouillon! (*Elle sort par la droite.*)

MAC-RAZOR.[*]

Crois-tu, ma fille, qu'ils ont convoqué les Écossais à un congrès... comme qui dirait le ban et le petit ban montagnard... et que moi seul... moi qui suis le chef des Highlanders, moi qui représente la barre de fer de l'opposition, ils ne m'ont pas seulement envoyé un billet de faire part? Aussi, je veux leur dire leur fait!... et voilà pourquoi je suis ici! (*Il s'arrête et regarde Flora absorbée.*) Enfin, par ma vieille cornemuse! est-ce que tu ne vas pas m'écouter?... Tu es hébétée, ma fille!... As-tu des raisons?... Je n'en vois point... C'est donc à propos de bottes...

FLORA.

De bottes! Vous l'avez dit, mon père, — de bottes!... Oh! ses bottes!... elles m'ont éblouie!

MAC-RAZOR.

Encore!... les bottes d'un Anglais!... Ah! ma fille, est-ce ainsi que je t'ai dressée?

FLORA, *pleurnichant.*

Je l'aime, papa, je l'aime!... Qu'est-ce que vous voulez?... ce n'est pas de ma faute... et si vous saviez comme ça me rend poétique. Ah!...

STROPHES

I

Je me sens des extases vagues,
O mon père, quand je le vois :
Je voudrais être une des bagues
Qu'il porte à chacun de ses doigts.

II

Toujours exquis dans sa toilette,
Son linge est aussi blanc que fin.
Pour devenir sa collerette,
Que ne suis-je un morceau de lin?

[*] Flora, Mac-Razor.

III

En coup de vent est sa perruque,
Dont la couleur est blond ardent;
Le vent joue autour de sa nuque...
Moi, je voudrais être le vent !

IV

Dans mes chimères les plus sottes,
Bref, je voudrais (vous en ririez !...)
Etre le vernis de ses bottes...
Pour passer ma vie à ses pieds !

MAC-RAZOR.

Ma fille, il faut oublier ce cocodès.

FLORA.

L'oublier !... jamais !.. Je veux vivre *avec* ou mourir *pour* !

MAC-RAZOR.

Et moi, je m'y oppose, *car*... Il est temps que tu saches toute la vérité... Lève la tête et apprends le sort qui t'est réservé....

FLORA.

Quel sort peut égaler celui de vivre aux pieds de Bucking ?...

MAC-RAZOR.

Ah ! il y en a !... Apprends le secret de ta famille... En récompense de mes mérites et des services que mon aïeul aurait pu rendre à Robert XIX, un testament a été fait par lui... Ce testament, en voici un extrait... Articles 99, 502...

FLORA.

Nous ne lirons pas les premiers, hein ?

MAC-RAZOR.

J'abrége. — « Si une fille naissait dans la famille des
» Mac-Razor, — j'ordonne à mon héritier, lorsqu'il sera
» reconnu roi d'Écosse, d'épouser la susdite fille. » —
Comprends-tu ?

FLORA.

Moi!... la femme de...

MAC-RAZOR.

De Robert XX!... Voilà pourquoi je t'ai appris, dès ton plus bas âge, à tirer la langue à tous les hommes.

FLORA.

Ah!...

MAC-RAZOR.

Elle a compris.

FLORA.

Oui, j'ai compris... que vous êtes un faux puritain!
MAC-RAZOR, *remontant et passant à gauche.*
Moi!... Oh! si tu n'étais pas ma fille!

FLORA. *

Comment, vous ne vous êtes enroué à crier : — A bas la reine et vive Robert XX! — que parce que...

MAC-RAZOR.

Parce que Robert XX doit t'épouser, et que jamais la reine Jane ne t'aurait demandée en mariage! Moi, je ne suis pas pour un gouvernement qui ne nous donne rien, et je crie : A bas les tyrans!... Mais du moment qu'un gouvernement te reconnaît comme reine,.. et donne à ton père toutes sortes de places et de plaques... je suis pour ce gouvernement-là!... C'est clair, c'est franc, quoi! c'est loyal... ma conscience me dit : Très-bien!.. Qu'est-ce que tu as à dire à cela, toi? Est-ce que ça ne se voit pas tous les jours chez les hommes en bronze?

FLORA.

Comment! papa, vous?... Au fait, je ne sais pas pourquoi je m'emporterais,.. Ça m'est parfaitement égal, à moi!... Criez : Vive Robert XX! tant qu'il vous plaira,.. mais mon cœur crie : Vive Bucking!... vive Bucking!...
(*Buckingham entre par la gauche et entend les derniers mots.*)

* Mac-Razor, Flora.

SCÈNE VIII

Les Mêmes, BUCKINGHAM, puis JULIA.

BUCKINGHAM, * transporté.

Ange!... ange!... Voilà du véritable amour! Ah! foin des reines! Vivent les filles de rien! (*Il descend en scène.*)

FLORA.

C'est lui... Ah! (*S'appuyant sur le bras de son père.*) Soutenez-moi!

BUCKINGHAM, à part.

Mes bottes!... Je tiens peut-être ma vengeance...

MAC-RAZOR.

Lui! ah! C'est donc vous, l'homme aux bottes!... vous, qui empêchez les jeunes filles de dormir!... Ennemi né de notre pure patrie, il ne vous suffit pas d'écraser les vrais puritains sous le talon anglais!... — Ma Flora a eu la fièvre, monsieur, et, dans son délire, vos pompes ont occupé son cœur! — Ah! vous voilà bien, vous autres, gens de la haute!

BUCKINGHAM.

Croyez bien que c'est sans le faire exprès!...

FLORA.

Quelle délicatesse!... Papa, je vous en prie...

MAC-RAZOR.

Tout vous est bon pour séduire nos femmes et nos filles!... Vous vous êtes dit : Mon physique de singe ne suffit pas... nous allons le faire au vernis... Allons, messeigneurs!... l'Écosse a assez de vos bottes!... Plus de tyrans!

BUCKINGHAM.

Ah!... il est horrible!

* Buckingham, Mac-Razor, Flora.

MAC-RAZOR.

Quoi donc?... Ah! ça m'a échappé... Mais Robert XX vous renversera, vous et votre reine!

BUCKINGHAM.

Robert XX!... Malheureux!... Celui que vous défendez... Savez-vous ce qu'il fait, pendant que vous vous sacrifiez pour lui?... Il vous trahit!

FLORA et MAC-RAZOR.

Il nous trahit?

BUCKINGHAM.

Oui... avec une femme qui me trahit aussi!

FLORA *et* MAC-RAZOR.

Trahit aussi... Qui?

BUCKINGHAM.

La reine Jane, à laquelle il vend pour un baiser le trône d'Écosse!

MAC-RAZOR.

Ah! Ta parole?

BUCKINGHAM.

Sacrée!... L'acte était dressé, ils le signent.

MAC-RAZOR.

La preuve?...

BUCKINGHAM.

La preuve?... Il a déjà commandé sa famille!... sa tante, sa cousine... et le concierge!...

MAC-RAZOR.

Sa famille!... pour lui donner toutes les places!... Et ma Flora!... Malédiction!... Ce Robert XX, cet homme, je ne le connais plus!

BUCKINGHAM.

Cette Jane, cette femme, je ne la connais plus!

FLORA.

Et moi, je ne me connais plus!

MAC-RAZOR, BUCKINGHAM, FLORA.

Vengeance!...

CRIS, *en dehors.* Hip! hip! hip! hurrah!

MAC-RAZOR.

Quelles sont ces clameurs?

BUCKINGHAM.

C'est l'envoyé de Louis XIV... Jane l'a pris pour médiateur.

MAC-RAZOR.

Oui... je sais...

BUCKINGHAM.

Elle va sans doute lui présenter le traître qui vient de lui vendre l'Écosse.

MAC-RAZOR.

Mais je serai là! (*Il passe à droite.*)

JULIA,* *qui est entrée par la droite.*

Ah! vous, vous ne pouvez pas rester!

MAC-RAZOR.

Moi, le pilier de l'opposition!... Tu n'as donc pas dit mon nom?

JULIA.

Si!... c'est pour ça... qu'on vous prie de sortir!... (*Elle sort par la droite.*)

MAC-RAZOR.

Oh! les tyrans!... Jamais!... Que faire?...

SCÈNE IX

BUCKINGHAM, LE LAIRD D'ESTOURBICKY, FLORA. MAC-RAZOR, *puis* JULIA.

D'ESTOURBICKY, *entrant par le fond.*

Chut! j'ai un moyen!

* Buckingham, Flora, Mac-Razor, Julia.

LES TROIS AUTRES.

Vous nous écoutiez?

D'ESTOURBICKY.

C'est mon devoir.

FLORA.

Quel est ce monsieur?

BUCKINGHAM.

Le laird d'Estourbicky.

D'ESTOURBICKY.

Préposé à la tranquillité publique. Nos intérêts sont communs... Mes rapports sont exacts...

TOUS.

Oh! alors... oh! alors...

BUCKINGHAM.

Alors... nous ne saurons rien.

D'ESTOURBICKY.

C'est un homme profond qui vous parle. — Ce Robert est un intrigant, et nous le confondrons tout à l'heure.

TOUS.

Comment?

D'ESTOURBICKY.

Si je vous le dis, vous en saurez autant que moi.

FLORA.

C'est que, si vous ne nous le dites pas, nous en saurons encore moins.

MAC-RAZOR.

Et alors, ce sera bien peu.

BUCKINGHAM.

Je dirai plus... Ce ne sera pas assez.

JULIA,* *rentrant par la droite et voyant Mac-Razor.*
Ah!... encore ici?

* Buckingham, d'Estourbicky, Flora, Mac-Razor, Julia.

MAC-RAZOR.

Et où voulez-vous que nous conspirions?... Je vais vous montrer mes papiers. (*Il fait mine de chercher dans ses poches.*)

D'ESTOURBICKY, * *entraînant Buckingham et Flora à gauche.*

Venez, venez, et rappelez-vous ce que vous disiez tout à l'heure.

BUCKINGHAM.

Quoi?...

D'ESTOURBICKY.

Qu'il a commandé sa famille... Nous allons lui en improviser une... (*Ils sortent par la gauche.*)

FLORA, *avant de sortir.*

Papa!... papa!...

JULIA, *poussant Mac-Razor.*

Allons, place!... place!...

MAC-RAZOR.

Ah! ne me bousculez pas!... Vous ne me briserez pas... je suis en bronze! (*Il sort par la gauche. Les rideaux du fond s'ouvrent. Entrent alors les Seigneurs et Dames de la cour et le bataillon de la Reine, puis pendant le chœur, la Reine Jane et Mouton portant un riche manteau. Le bataillon prend place à gauche sur un seul rang, Julia en tête. Des Domestiques placent le fauteuil royal devant le rang des Gardes, et mettent une chaise à la gauche du fauteuil. Tout cela se fait pendant le chœur.*)

SCÈNE X

JULIA, SEIGNEURS *et* DAMES DE LA COUR, *puis* JANE *et* MOUTON, *puis* LE BARON DES TRENTE-SIX-TOURELLES, DOMESTIQUES *au fond*.

CHŒUR.

Aux ordres de notre reine
Nous nous rendons soudain,
Pour voir à qui la souveraine
Vient de donner sa main.

(*Pendant ce chœur sont entrés Jane et Mouton. La Reine prend place sur le fauteuil, et Mouton à côté d'elle sur la chaise.*)

UN PAGE, *annonçant du fond*.

L'envoyé du grand roi, le baron des Trente-Six-Tourelles!
(*La Reine et Mouton se lèvent.*)

MOUTON, *à part*.

Tiens, ce bon Trente-Six-Tourelles, mon ancien client!
(*Entre par le fond le baron des Trente-Six-Tourelles.*)

CHŒUR. *

C'est l'envoyé du roi Soleil,
Dont le grand règne est sans pareil!
Les savants le traduisent par:
 Nec pluribus impar!
 Salut à toi,
 Envoyé du grand roi!

(*Après l'entrée du Baron, les Seigneurs et Dames ont garni le fond.*)

JANE, *au Baron*.

Haut baron, ce m'est un plaisir extrême
De vous recevoir chez moi.

* Julia, Bataillon, Mouton, Jane, le Baron, Seigneurs et Dames.

LE BARON.

Ah! ma foi,
Je pense tout de même
Et... mais pardon si mes mots sont trop courts...
(*Il fouille dans ses poches.*)
J'ai, par mégarde, oublié mon discours.

CHŒUR.

On n'est pas plus fin que cela
Qu'il est grand cet envoyé-là!

REPRISE DU CHŒUR.

C'est l'envoyé du roi Soleil,
Dont le grand règne est sans pareil!
Les savants le traduisent par :
Nec pluribus impar!

Salut à toi,
Envoyé du grand roi !

Salut à toi, t'à toi,
Envoyé du grand roi !

LE BARON, *parlé sur la musique.*

Milords et messieurs, merci pour mon auguste maître...
Il aurait voulu venir lui même, mais il a mal aux dents.
Voici, du reste, ce qu'il m'a chargé de vous dire. (*A part, tâtant ses poches.*) Positivement, j'ai oublié mon discours... mais cela ne fait rien, j'ai une excellente mémoire... Hum!... hum !... (*Haut, à la Reine.*) Madame, c'est avec... (*S'arrêtant, à part.*) Avec quoi?... Ah ! (*Haut*). Avec les sentiments usités en pareille circonstance, que je dépose à vos pieds... à vos pieds, l'hommage du plus grand roi de la terre.

TOUS.

Hip ! hip ! hip ! hurra !

LE BARON.

Merci !

MOUTON, *à part.*

I est un peu indécis... mais il faut le soutenir... c'est un

vieux client (*Haut.*) Bravo ! très-bien ! (*Il sourit au Baron.*)

LE BARON.

Merci ! (*A part, le regardant.*) Tiens! je connais cette figure-là (*Haut, à la Reine.*) Hum !... hum !... c'est le plus petit de ses sujets...

JANE, *souriant.*

Vraiment ?... (*Mouton passe près du Baron.*)

LE BARON.

C'est-à-dire... que c'est le moins grand...

MOUTON, * *à part.*

Soutenons-le (*Bas au Baron.*) Très-bien !... très-bien !... Poussez... vous le tenez.

LE BARON.

Merci ! (*A part.*) Qui est-ce donc?... Positivement, je le connais (*Haut, à la Reine.*) Je disais : C'est le plus petit qui a été choisi pour représenter le plus grand...

JANE.

Remettez-vous.

MOUTON, *bas au Baron.*

Voulez-vous un verre d'eau ?... Je suis ici comme chez moi.

LE BARON, *le regardant.*

Merci ! — Mais pardon... il me semble que... ma mémoire...

MOUTON.

La mémoire?... elle n'y est plus, hein ?...

LE BARON.

Je veux dire... il me semble... que je vous ai vu quelque part...

MOUTON, *bas.*

Oui, à Bercy... à l'entrepôt... (*A part.*) Il ne sait pas faire l'article... je vais lui tendre la perche. (*Il retourne près de la Reine.*)

* Julia, Jane, le Baron, Mouton, Dento-Gencival.

LE BARON, * *bas à la Reine, en désignant Mouton.*

Pardon, Majesté... Quel est ce monsieur qui vient de me parler... et que je croyais...? (*A part.*) Ce n'est pas possible !

JANE.

Ah ! pardon, baron, j'oubliais...

REPRISE DU CHANT.

Permettez que je vous présente mon cousin,
Celui qui vient m'aider à terminer la guerre.
 C'était mon ennemi naguère...
Il s'appelle aujourd'hui : mon époux, Robert vingt !

LE BARON, *s'écriant.*

Ça, c'est mon marchand de vin !

MOUTON.

Oui, votre marchand de vin !

LA REINE.

C'est un vrai marchand de vin ?

TOUS.

Ce n'est qu'un marchand de vin !

ENSEMBLE.

LE BARON.	LA REINE.
Quel est donc ce mystère ?	Quel est donc ce mystère ?
Je me sens tout en émoi !	Mon cœur est tout en émoi !
Ici que viens-je faire ?	Cet homme téméraire
Et s'est-on joué de moi ?	S'est-il donc joué de moi ?

MOUTON.	DENTO-GENCIVAL ET LE CHŒUR.
Quel est donc ce mystère ?	Quel est donc ce mystère !
On s'éloigne de moi !	Mon cœur est rempli d'effoi.
D'où me vient leur colère ?	Quel homme téméraire !
Je suis tout en émoi.	Je suis tout en émoi !

* Julia, Mouton, Jane, le Baron, Dento-Gencival.

LE BARON.

Ah ! ça, m'a-t-on fait traverser la Manche,
Pour me présenter ce triple manant ?

JANE, *suppliante*.

De grâce, pardon ! — J'aurai ma revanche !
(*Montrant Mouton.*)
Qu'on arrête cet intrigant !

MOUTON.

Intrigant ?... moi ?... Mais à satiété
 Je vous ai répété
 La vérité...
Vous n'avez pas cru ma parole.

JANE.

Ah ! plus un mot !

(*A son bataillon.*)

J'ai dit : Qu'on arrête ce drôle !
(*Le bataillon entoure Mouton et le fait passer à droite.*)

JANE, *parlé et à part*.

Quel scandale !... Je n'ai plus qu'un moyen... c'est de devenir folle !

(*Haut, se tenant la tête.*)

CHANT.

Mon Dieu ! je deviens *fôlle* !

LE BATAILLON, *entraînant Mouton*.

Garde à vous !
C'est le bataillon de la reine !
Garde à vous !

Surveillant tout d'un œil jaloux,
Nous protégeons la souveraine.
Garde à vous !

JANE*, *qui pendant ce temps a mimé un commencement de folie.*

I

Moi, la reine fière,
Je vends de la bière ;
J'ai donné ma main
Au marchand de vin.
Voyez donc. mamz'elle,
Je crois qu'on appelle ;
Les clients sont là,
Répondez : Voilà !

(*Elle va tour à tour à chaque personnage.*)

II

Si monsieur veut dire
Quel vin il désire...
— J'ai des vieux Bordeaux,
Laffitte et Margaux ;
— J'ai des vins d'Espagne,
Des vins de Champagne,
Et je vais m'asseoir
Derrière un comptoir.

(*Elle tombe entre les bras de ses femmes.*)

MOUTON, *entre les mains des petits Soldats.*

Sort fatal !

Ça commençait trop bien ! Ça devait finir mal !
Et qu'importent pour moi les verrous et la grille ?
Mais que va dire ma famille ?

J'sais bien qu'mon p'tit cousin
N'aura guèr' de chagrin,
Mais c'est ma tante
Qui ne s'ra pas contente.

* Julia, le Baron, Jane, Dento-Gencival, Mouton.

SCÈNE XI

Les Mêmes, BUCKINGHAM, FLORA, MAC-RAZOR.

LE PAGE, *annonçant du fond.*

La famille du jeune homme ! — Les parents du marié !
(*Jane tombe sur le fauteuil.*)

MOUTON, *à part, parlé.*

Ma famille !... C'est le bouquet !

(*Entrent par le fond Mac-Razor et Buckingham en femmes, Flora en homme, et d'Estourbicky en vieux paysan.*)

TOUS LES QUATRE, *en dansant et chantant.*

Nous sommes les gais parents,
Nous arrivons en bons vivants ;
Près du cousin, du neveu,
On va rigoler un peu.

FLORA.

Il fait un beau mariage,
A sa noce il nous engage.

TOUS LES QUATRE.

Nous sommes les gais parents,
Etc.

(*Danse échevelée.*)

MOUTON, *venant au milieu, sur le devant, pendant que les faux parents dansent au deuxième plan.*

Ah ! grand Dieu ! Qu'est-c' que ça veut dire ?
Tout ici contre moi conspire !
J'en suis abruti !... Me v'là sur les bras
Toute un' ménag'ri' que je n' connais pas !

* Julia, le Baron, Mac-Razor, Flora, d'Estourbicky, Buckingham, Mouton, Dento-Gencival.

Qué qu' c'est qu' ça ?
Mais qué qu' c'est qu' ça ?
J' n'ai jamais vu ces parents-là ;
Les miens n'ont pas ces têt's là.
D'où vienn'nt-ils, ces oiseaux là ?

MAC-RAZOR, *venant à Mouton, parlé.*

De quoi ?... des manières !

LES FAUX PARENTS, *saisissant Mouton et le faisant danser malgré lui.*

Nous sommes les gais parents, etc.

(*Ahurissement général. — La Reine s'est renversée sur son fauteuil, presque évanouie.— Le Baron, Julia et des Dames s'empressent auprès d'elle.*)

FIN DU DEUXIÈME ACTE.

ACTE TROISIÈME

Le cabinet de travail de Mac-Razor. — Porte au fond, portes latérales. — Un siége à droite, un autre à gauche.

SCÈNE PREMIÈRE

DENTO-GENCIVAL, JULIA *et* LE PAGE *à la porte du fond, empêchant des Seigneurs d'entrer* D'ESTOURBICKY, *assis à droite, puis et successivement* SARAH, PAULA, ANN *et* FANNY, *Officiers du bataillon de la Reine; ensuite* FLORA.

LE PAGE, *à la porte du fond à des Seigneurs qui sont en dehors.*

Puisque j'ai l'honneur de dire à Vos Seigneuries que...

D'ESTOURBICKY.

Quoi donc ?... Qu'est-ce encore ?

JULIA, *descendant.*

Une députation de nobles Écossais : Mac-Farlan, Mac-Arony, Mac-Adam... et tous ceux des autres clans d'Écosse demandent à présenter leurs hommages à leur compatriote milord Mac-Razor.

DENTO-GENCIVAL, *s'inclinant.*

Protecteur de l'Écosse !

D'ESTOURBICKY, *de même.*

Et gouverneur des deux royaumes, pendant la malheureuse folie de la reine... Dites que c'est impossible, que milord, accablé de besogne, est lui-même indisposé. (*Julia retourne à la porte du fond, les Seigneurs, s'éloignent en murmurant. Se levant.*) Ils murmurent !... Qu'est-ce que nous dirons donc, nous qu'il met sur les dents ? (*Il retombe assis.*)

SARAH, * *entrant par la gauche et remettant un pli non cacheté à Dento-Gencival.*

Ordre pour les commandants des ports.

DENTO-GENCIVAL, *lisant.*

« Envoyer des courriers partout annoncer l'intérim de milord. »

SARAH.

C'est très-pressé. (*Elle remonte au deuxième plan.*)

DENTO-GENCIVAL.

Parbleu ! (*Il remonte, et passe à droite. D'Estourbicky se lève et passe à gauche.*)

PAULA,** *entrant par la gauche et remettant un pli non cacheté à Julia.*

Note concernant le Val d'Andorre. C'est très-pressé. (*Elle remonte près de Sarah.*)

JULIA.

Parbleu ! (*Lisant.*) « Tâter le Val d'Andorre, pour savoir s'il déclarerait la guerre à Monaco. »

ANN, *** *entrant de la gauche et remettant un pli à d'Estourbicky.*

Note concernant la principauté de Monaco, très-pressée. (*Elle remonte près de Paula.*)

* Sarah, Dento-Gencival, Julia, d'Estourbicky, le Page, *au fond.*

** D'Estourbicky, Paula, Julia, Dento-Gencival, Sarah *au deuxième plan*, le Page *au fond.*

*** Ann, d'Estourbicky, Julia, Dento-Gencival, Paula et Sarah *au deuxième plan*, le Page *au fond.*

D'ESTOURBICKY. *

J'allais le dire. (Lisant.) « Tâter Monaco, pour savoir s'il déclarerait la guerre au Val d'Andorre. Tâter Monaco et le Val d'Andorre pour s'unir contre le Tyrol, et tâter le Tyrol contre tous les autres...

DENTO-GENCIVAL.

Allons, allons... c'est un diplomate.

FANNY, ** entrant de la gauche et apportant un pli.

Un pli pour le colonel Julia !

JULIA.

Qu'y a-t-il ?

FANNY.

De la part du protecteur. (Elle lui remet le pli et remonte près d'Ann.)

D'ESTOURBICKY. *** qui s'est assis à gauche.

Quelle activité !

JULIA, après avoir lu bas, se retournant vers les quatre Officiers.

Ah ! messieurs, ceci vous concerne, vous n'êtes plus officiers... Vous reprendrez vos jupes.

LES OFFICIERS.

Oh ! c'est une horreur !

SARAH.

Pourquoi ?

PAULA.

Qu'avons-nous fait ?

JULIA.

Il paraît que vous n'avez pas crié assez vite et assez haut : Vive milord Mac-Razor ! sur son passage.

* D'Estourbiky, Julia, Dento-Gencival, Ann, Paula et Sarah au deuxième plan, le Page au fond.

** D'Estourbicky, Fanny, Julia, Dento-Gencival, Ann, Paula et Sarah au deuxième plan, le Page au fond.

*** D'Estourbicky, Julia, Dento-Gencival, Fanny, Ann, Paula et Sarah au deuxième plan, le Page au fond.

ANN.

Eh bien ! non... je n'ai pas crié... et je ne crierai pas.

SARAH.

Il est trop exigeant, ce protecteur-là... (*Baissant les yeux.*) Il veut nous passer la revue à trois heures du matin.

JULIA.

Moi, je donnerai ma démission.

PAULA.

Moi, je m'adresserai à sa fille, miss Flora.

ANN.

Elle est bonne, mais elle devient bien grincheuse.

D'ESTOURBICKY.

Le fait est que depuis son histoire avec Buckingham...

TOUS, *riant.*

Pauvre Bucking !

DENTO-GENCIVAL.

Elle est bien changée...

D'ESTOURBICKY.

Et lui donc !

LE PAGE, *annonçant du fond.*

Miss Flora Mac-Razor !

FLORA, * *entrant par le fond avec une riche toilette des plus exagérées.*

C'est bien !... Qu'on me laisse !.,.

D'ESTOURBICKY.

Miss, mes rapports;...

FLORA.

Sont exacts, je le sais. Sortez ! (*A Julia qui remonte avec les autres.*) Non... vous, restez. (*Tous sortent par le fond, excepté Julia et Flora.*

* Julia, d'Estourbicky, Flora, Dento-Gencival, les Officiers *au deuxième plan*, le Page *au fond.*

SCÈNE II

JULIA, FLORA.

FLORA, *à Julia, lui donnant la main.*
Bonjour. Comment ça va?

JULIA.

Pas mal... et vous?

FLORA.

Moi, très-bien... Vous voyez... toujours grosse et grasse.
— Rien de nouveau?

JULIA.

Non, miss Flora.

FLORA.

Mon père?...

JULIA.

Est toujours souffrant...

FLORA.

Je lui avais dit : Papa, vous prenez trop de places, ça vous fera du mal...

JULIA.

Vous avez raison, miss Flora. Depuis la folie de la reine... à la suite de cette esclandre... votre illustre père s'est fait nommer, par les Écossais, régent... gérant de l'Écosse; l'amirauté, l'échiquier, les houblonnières, il a tout pris.

FLORA.

Parfaitement. C'est vrai, il a tout pris. Mais c'est un très-brave homme, papa... il rendra tout. Je ne lui connais qu'un défaut : il change trop souvent d'idée fixe. Aussi, je lui disais : Papa, c'est trop!.. Il me répondait : Quand on prend du galon... Et depuis huit jours, c'est lui qui dérange... non, qui dirige toutes les affaires de l'État... et paf!... le voilà malade... Ah! pauvre Écosse!... quel déchirement dans ton sein!... comme dans le mien!... (*A Ju-*

lia.) Sortez! (*Julia sort par le fond. Au public.*) Buckingham!... Savez-vous ce que c'est que Buckingham?... Pas de poésie pour deux sous... C'est un vulgaire ambitieux... Il était le favori de la reine, et moi, je n'étais pour lui qu'un instrument... Mais je me suis vengée... et cruellement! Devinez ce que j'en ai fait... J'en ai fait mon domestique, *my most obedient servant*... Il a la livrée, il fait tout le gros ouvrage... En l'humiliant, me disais-je, je l'arracherai de mon cœur!... Eh bien! je suis faible, je suis lâche... je sens que... malgré moi... Oh! mais j'étoufferai cet amour sous sa honte!... (*Elle agite la sonnette qui est sur le guéridon.*)

SCÈNE III

FLORA, BUCKINGHAM, *en livrée; il entre par la droite, et se tient au fond sans rien dire.*

FLORA.

Ici!

BUCKINGHAM, *sourdement.*

Oh!...

FLORA.

Quoi?

BUCKINGHAM.

Rien.

FLORA.

Vous avez porté les paquets?

BUCKINGHAM.

Oui, miss.

FLORA.

Voyons l'ordonnance du médecin.

BUCKINGHAM, *lui donnant un papier.*

Voilà.

FLORA, *lisant.*

« Un paquet de sel d'Epsom... à prendre à tous les re-
» pas... » Ah! non, je saute une ligne... « Un grain toutes
» les demi-heures. »

BUCKINGHAM.

Oh!...

FLORA.

Quoi ?

BUCKINGHAM.

Rien.

FLORA.

Que je vous entende... ambitieux!!! (*Elle lit l'ordon-
nance.*) « Prendre un bain chaud le plus tôt possible. »

BUCKINGHAM.

Prendre un bain... c'est ce qui contrarie le plus mon-
sieur le ministre, votre père!... Ah! ah! ces puritains...

FLORA.

Plaît-il ?

BUCKINGHAM.

Rien.

FLORA.

Il est malade, il faut qu'il le prenne.

BUCKINGHAM.

Il peut bien le prendre quand il voudra.

FLORA.

C'est bien... Vous allez couler le bain.

BUCKINGHAM.

Plaît-il ?

FLORA.

Couler un bain... Vous ne savez pas ce que c'est ? Vous
allez remplir la baignoire... couler le bain... vous-même.

BUCKINGHAM.

Moi!... moi!... le descendant des...

FLORA.

Oui, vous le descendant des... Ça vous défrise, n'est-ce pas ?

COUPLETS

I

Jeune fille, innocente et pure,
Je vous aimais éperdûment,
Quand pour vous, félon et parjure,
Mon cœur n'était qu'un instrument.
Mais la vengeance a bien des charmes
Pour les dieux et pour les humains...
Vous m'avez fait couler des larmes ;
Moi, je vous fais couler des bains !

Ah ! ah ! ah ! ah ! ah ! la bonne tête !
Et le front piteux que voilà !
Pauvre Bucking ! ah ! quel air bête,
Quel air bête vous avez là !

II

Tâchez d'avoir bonne manière
A table quand vous servirez ;
Tenez-vous droit, lorsque derrière
Mon phaéton vous monterez.
Soyez poli, doux et timide...
Bref, par l'éclat de vos vertus
Remplacez l'éclat trop perfide
Des bottes que vous n'avez plus ! -

Ah ! ah ! ah ! ah ! ah ! la bonne tête !
Etc., etc.

BUCKINGHAM.

Oh ! oh !... c'est bien petit ce que vous faites là... Vous vous en repentirez... Parce qu'on vous a fait des cancans... parce qu'on vous a dit que j'étais le favori de la reine, vous vous vengez !... Mais puisque ce n'était qu'un poste honorifique.

FLORA.

Assez!...

BUCKINGHAM.

Honorifique!

FLORA.

Qu'est-ce que c'est?

BUCKINGHAM, *à part*.

Elle ne sait même pas ce que ça veut dire.

FLORA, *frappant du pied*.

Le bain de mon père, sur-le-champ... Sortez!

BUCKINGHAM, *à part*.

Elle ne sait même pas ce que ça veut dire! (*Il sort par la droite.*)

SCÈNE IV

FLORA, *puis* MAC-RAZOR, *puis* BUCKINGHAM.

FLORA, *seule*.

Ah! mon cœur!... ah! mon cœur!... sois de bronze... comme celui de papa!... (*On entend un grand bruit au dehors.*) C'est mon père qui tousse...

MAC-RAZOR. (*Il entre par la gauche, suivi d'un Page, et parle à la cantonade.*) *

Oui, messieurs... je vous dis que vous me ferez mourir à la peine! (*Il a une robe de chambre, et sur la robe de chambre une foule de plaques.*)

FLORA.

Qu'est-ce qu'il y a, mon père?

MAC-RAZOR.

Ce qu'il y a?... ce qu'il y a?... Il y a que je m'écroule

* Mac-Razor, Flora.

sous le nombre de mes places, que je suis écrasé sous le faix des honneurs !

FLORA.

Vous voulez tout faire...

MAC-RAZOR.

Si encore j'étais secondé dans mes plans... Mais ils me comprennent tout de travers... J'ordonne des constructions... on démolit... Sais-tu ce qu'ils ont fait ce matin?— Ils ont transporté la bibliothèque au jardin zoologique. Tu vois d'ici l'étonnement des singes. Et mes secrétaires me répondent que je me suis trompé, que j'ai signé un ordre pour un autre. Eh bien! il fallait me donner l'autre. Et voilà les journaux qui commencent à me raser... J'ai lu ce matin un article qui commence comme ça... « En voilà un qui embête déjà l'Écosse! » (*A la cantonade.*) Qu'on supprime tous les journaux!... excepté *l'Indicateur des Chemins de fer!*... Barre de fer, moi... je ne transige pas!... (*Le Page sort par la gauche.*)

FLORA.

Mon père, calmez-vous !

(*Buckingham entre par la droite avec une baignoire sur la tête. Il vient se mettre entre eux.*)

MAC-RAZOR. *

Qu'est-ce que c'est que ça ?

BUCKINGHAM.

C'est votre bain. (*Il entre à gauche.*)

MAC-RAZOR. **

Il faut que je me baigne, à présent ?

FLORA.

Ça vous fera du bien, mon père.

(*Buckingham traverse le théâtre et sort par la droite. Il va et vient, apportant des seaux d'eau pendant tout le restant de la scène.*)

* Mac-Razor, Buckingham, Flora.
** Mac-Razor, Flora.

MAC-RAZOR.

Les places!... les honneurs!... ce matin, du sel d'Epsom ; ensuite, le trône... et maintenant un bain ! J'en ferai une maladie !... — Et la reine ?

FLORA.

La reine ? elle a toujours son pavillon !... oui, elle est toujours complètement fo-o-o-olle... Elle ne parle que de son comptoir et de son mari le marchand de vins.

MAC-RAZOR.

Oh ! ne me rappelle pas cela... Quelle humiliation pour moi !... Quelle chute !... (*Ici Buckingham rentre avec deux seaux.*) Qu'est-ce que c'est que ça ?

FLORA.

Rien ! c'est votre bain... (*A Buckingham*). Moins de bruit, donc, moins de bruit !

BUCKINGHAM, *qui a de gros souliers ferrés.*

Je ne peux pourtant pas me déchausser... Oh ! honte !

FLORA.

Allez! (*Buckingham entre à gauche.*)

MAC-RAZOR.

Ce Mouton !... quand on pense que je l'ai présenté à tout notre parti !... mais c'est qu'il ressemble à Robert Bruce comme deux pintes de porter, cet animal-là !... Qu'est-ce qu'il fait? (*Buckingham reparaît avec ses seaux vides et sort par la droite.*)

JULIA.

Il est prisonnier !

MAC-RAZOR.

Je ne voudrais pourtant pas sa mort !

FLORA.

Parbleu !

MAC-RAZOR.

Parbleu ! parbleu ! tu dis parbleu ! pourtant c'est un im-

posteur, un polisson ! J'en ai assez de ses cascades. (*Ici Buckingham rentre avec ses deux seaux pleins.*)

MAC-RAZOR.

Mon Dieu ! quelle complication ! Qu'on le fasse venir, je le recevrai dans mon bain. (*Voyant Buckingham.*) Ah ça ! mais qu'est-ce qu'il fait donc, ce porteur d'eau-là ?

BUCKINGHAM. *

Porteur d'eau ! (*Poussant la voix.*) Allons...ons ..ons!... — Subissons encore cet outrage... — Je coule votre bain, milord ! (*Il entre à gauche.*)

MAC-RAZOR.

Mais il y fourre donc l'isthme de Suez !... Il va déplacer le niveau des mers.

BUCKINGHAM,** *rentrant.*

C'est prêt. Voulez-vous du son ?

MAC-RAZOR.

J'apporterai ce qu'il faut. Est-il chaud ?

BUCKINGHAM.

Quarante-cinq degrés.

MAC-RAZOR *.

Quarante-cinq degrés !... Ce n'est pas un bain, c'est un angle ! (*A sa fille.*) Va, exécute mes ordres, qu'on amène le prisonnier. Moi, je vais chercher ma claymore.

FLORA.

Pour quoi faire ?

MAC-RAZOR.

Pour prendre mon bain ; on ne sait pas ce qui peut arriver... Marat !... (*Il sort par la gauche.*)

FLORA, *** *sortant par le fond, à Buckingham,*

Ambitieux !...

* Buckingham, Mac-Razor, Flora.
** Buckingham, Flora, Mac-Razor.
*** Buckingham, Flora.

BUCKINGHAM, *la suivant.*

Tenez... je m'arrache les cheveux par poignées!... Oh! les femmes! Oh! mes ancêtres... (*Criant.*) C'était purement honorifique. Honorifique!... elle ne sait même pas ce que ça veut dire! (*Il sort à droite.*)

SCÈNE V

MOUTON *entre par le fond, précédé d'un* GEOLIER *et suivi de quatre* SOLDATS *du bataillon de la Reine, qui restent au fond. Il s'avance vers le public. — Le Geôlier au milieu.*

COMPLAINTE.

I

Pauvre étranger, prisonnier de l'Écosse,
Dessus la paille humide je gémis.
Hier encor dans un riche carrosse,
C'est au cachot qu'aujourd'hui l'on m'a mis.
La mort n'est rien ; mais ce qui me chagrine,
C'est mes parents qui vienn'nt me visiter...
Ah! bon geôlier, laisse entrer ma cousine ;
C'est du pain blanc qu'elle vient m'apporter.
 (*Regardant le Geôlier, qui ne bouge pas.*)

Il est en bois. Et voilà comme ça se joue depuis l'autre fois!... Ah! il n'y a plus de trompette ; tout est bien changé!... Du reste, à partir du moment où le petit vieux s'est mis à genoux devant moi avec sa fille, jusqu'à l'instant où la reine a dit : Voilà mon époux :.. il y a une lacune dans mon existence!... Il y a un voile sur ma jugeotte... Les Écossais, le sauvetage de la reine..., les beaux habits qu'ils m'ont donné, le trône d'Écosse... tout cela se brouille dans ma tête... Et cependant, il n'y a pas à dire, je suis le mari de la reine... Elle seule pourrait me tirer de

là !... Mais quel espoir ? elle n'a plus ses facultés... (*La Reine est entrée par la droite sur ces derniers mots, d'un geste a congédié les Gardes et le Geôlier, qui sortent par le fond.*)

SCÈNE VI

MOUTON, JANE.

DUO.

MOUTON.

Dieu la reine ! — Est-ce bien la reine que je voi !
(*Il passe à droite.*)

JANE.

Oui c'est moi,
Moi dont la folie est feinte,
Moi, que vous avez contrainte
A ce triste moyen d'excuser une erreur,
Dont le souvenir seul me fait rougir d'horreur !
(*Elle remonte.*)

MOUTON.

(*Parlé.*)

Majesté... ma reine... ma femme...

JANE, *se retournant brusquement.*

Hein ?... (*Elle descend lentement.*)

MOUTON.

Pardonnez-moi, madame.
Je tombe à vos genoux !
Ah ! croyez que mon âme
Souffre en pensant à vous !
C'est une erreur étrange,
Qui vint vous abuser...
Car, vous seule, cher ange,
Voulûtes m'épouser.

* Jane, Mouton.

ENSEMBLE.

JANE, * *passant à droite.*	MOUTON.
A l'affreuse pensée	A la seule pensée
Qui pèse sur mon cœur,	De sa fatale erreur,
Je me sens enlacée	Ma royale épousée
Dans un réseau d'horreur !	Sent se briser son cœur !
Qui calmera ma peine ?	La pauvre souveraine,
A-t-on jamais pu voir	Elle ne peut me voir ;
S'écrouler une reine	Ça lui fait de la peine
De son trône au comptoir ?	D'entrer dans un comptoir.

JANE.

Je vais quitter le palais de mes pères,
Puisque pour moi vous êtes sans pitié ;
Je vais vous suivre en vos projets vulgaires !
Je l'ai signé ! je suis votre moitié !
 O sort funeste !
 Et plus triste avenir !
 Le souvenir
 Est tout ce qui me reste :
Je m'en vais vivre avec le souvenir !
(Elle se dirige tristement vers la porte du fond.)

MOUTON.

Arrêtez ! non ! c'est impossible !
 (Jane s'arrête.)
Que faut-il donc pour briser entre nous
 Ce contrat qui vous semble horrible ?...
Que vous faut-il ? Ma vie ? Eh bien ! elle est à vous !

JANE, *descendant vivement.*

Qu'entendez-vous par là ?

MOUTON.

 Que j'accepte une épreuve.
Devant laquelle ne recula pas,
Naguère, un Espagnol qui s'appelait Ruy-Blas !
Dites un mot ! et la reine d'Écosse est veuve !

* Mouton, Jane.

JANE, *stupéfaite.*

Vrai Dieu ! d'un noble cœur c'est me donner la preuve,
C'est un beau dévoûment que vous proposez là !
Je l'accepte monsieur !

MOUTON, *à part, interdit*

Bigre ! comme elle y va !

ENSEMBLE.

JANE.	MOUTON.
O joie immense !	Vers l'espérance
Vers l'espérance	Son cœur s'élance,
Mon cœur s'élance	Mais je m'avance
A cet aveu !	Peut-être un peu ;
Ah ! c'est, en somme,	Car c'est, en somme,
Un gentilhomme,	Pour un brave homme,
Un héros comme	Une fin comme
On en voit peu !	On en voit peu !

JANE, *avec empressement.*

Vite, monsieur, dites-moi vite
Quand et comment-vous agirez ?

MOUTON, *sans élan.*

Mon Dieu ! madame, en ma conduite
C'est vous qui me dirigerez !
Et le moyen... c'est vous, vous... qui le choisirez !

JANE, *avec joie.*

Ah ! que de reconnaissance !
Rassurez-vous... je ne tiens pas à la souffrance...
La promptitude suffira.

MOUTON, *piteux.*

On n'est vraiment pas plus délicat que cela !

REPRISE DE L'ENSEMBLE.

O joie immense !	Vers l'espérance...
Etc.	Etc.

JANE, à elle-même.

Eh bien! il est très-gentil, très-gentil! (*Elle remonte.*)

MOUTON.

Alors, vous vous en allez comme ça?... (*Jane redescend.*) Si Votre Majesté daignait me dire comment elle veut que j'exécute ce petit travail... qui ne paraît pas lui répugner autrement...

JANE.

Je vous l'ai dit, mon ami...

MOUTON, à lui-même.

Je suis son ami, maintenant...

JANE.

Je ne tiens pas à des douleurs atroces...

MOUTON.

Ah! sur ce point-là, je ne ferai aucune opposition.

JANE.

Je crois que l'acide prussique...

MOUTON.

L'acide prussique... Oh!

JANE.

Quoi?

MOUTON.

Oh! croyez que pour la première demande que vous m'adressez... je suis contrarié de vous refuser... c'est la seule chose que je ne puisse pas digérer...

JANE.

Est-ce que vous ne seriez pas un gentilhomme?

MOUTON.

Pardon, madame... on peut être gentilhomme et ne pas digérer l'acide prussique... Demandez-moi autre chose. Tenez, voulez-vous que je boive de mon vin? Ah! mais... vous hochez de la tête... c'est un sacrifice, ça... mais j'y suis prêt...

JANE.

Mon Dieu! monsieur... ne prolongeons pas cet entretien, qui m'est plus pénible qu'à vous...

MOUTON.

Pardon... il y a une nuance... énorme.

JANE.

Ce moyen ou un autre... Je compte sur votre parole d'honneur...

MOUTON.

Comptez dessus...

JANE, *lui tendant les bras.*

Dans mes bras!...

MOUTON.

Avec plaisir... Mais avant, je vous recommande bien ma tante, ma cousine et mon petit cousin!

JANE.

Comptez sur moi.

MOUTON.

Le concierge, vous en ferez ce que vous voudrez... Et maintenant, adieu! (*Il se précipite dans ses bras et l'embrasse.*) L'autre côté, s'il vous plaît. (*Il l'embrasse encore.*) Je regrette qu'il n'y ait pas un troisième côté.

JANE.

Adieu!... Et croyez que vous partez avec l'expression de ma bien vive reconnaissance... Adieu!...

MOUTON.

Tout à vous!

JANE, *sur le seuil de la porte.*

Adieu! bon voyage!

MOUTON.

Je vous remercie. (***Jane** sort par le fond.*) Elle a bon cœur.

SCÈNE VII

MOUTON, seul.

Sapristi! j'ai été un peu loin!... Ce suicide à la fleur de l'âge!... Un suicide!... c'est même un regicide!... Détruire une des jolies œuvres de la nature!... Enfin... pas d'hésitation!... Dans ces circonstances-là... il ne faut pas réfléchir... ou sans cela on ne se décide pas... Allons! le premier moyen venu... (*Ouvrant la porte de gauche.*) Ah! un bain, voilà mon affaire... J'y entre, je m'ouvre les veines... Il y a des gens qui affirment que c'est une fin très-douce... Vous me direz... Comment le savent-ils?... Mais qu'importe?... Courons chercher un rasoir... faire un bout de toilette... Un peu de linge blanc. ça sera toujours plus convenable... et... à la grâce de Dieu!... (*Se frappant le front.*) Et pourtant il y avait quelque chose là!

cris en dehors.

Noël! Noël!

SCÈNE VIII

JULIA, MOUTON.

JULIA.

Vivat! vivat! On a retrouvé le vrai Robert XX!

MOUTON.

Hein?... Qu'est-ce que vous dites-là, colonel?

JULIA.

Je dis qu'on a retrouvé le vrai Robert XX.

MOUTON.

Bah! Où était-il donc?

JULIA.

Dans une armoire.

MOUTON.

Quel drôle de pays!... Et maintenant, où est-il?

JULIA.

Aux pieds de la reine, dont il va devenir l'époux.

MOUTON.

Sapristi!... Mais alors... il me délivre!... Il reprend son fonds... je peux reprendre le mien... et je n'ai plus besoin de rasoir... Ah! colonel!... colonel!... que je vous embrasse!

JULIA.

C'est inutile... je n'y suis pour rien...

NOUVEAUX CRIS *en dehors.*

Noël! Noël!

JULIA.

Venez, venez l'acclamer avec nous!

MOUTON.

Ça sera du fond du cœur!... Je l'ai échappé belle! (*Ils sortent par le fond. Le théâtre change à vue.*)

QUATRIÈME TABLEAU

Une place publique d'Édimbourg illuminée.—A gauche, au troisième plan, un trône élevé de plusieurs marches.

SCÈNE UNIQUE

BUCKINGHAM, JANE, ROBERT XX, MAC-RAZOR, HIGHLANDERS, ÉCOSSAIS, ÉCOSSAISES, LE BATAILLON DE LA REINE, *puis et successivement* FLORA *et* MOUTON.

(*Au changement, la Reine Jane est sur le trône, Robert XX est à ses pieds. Les Seigneurs, dont Buckingham, sont auprès du trône, à droite de la Reine; Mac-Razor, d'Estourbicky et Dento-Gencival à sa gauche. Les Gardes de la Reine et Julia sont groupés près du trône. Presque tous ont à la main des branches de houx.*)

CHŒUR, *chantant et dansant.*

C'est un jour d'allégresse,
Qu'ici chacun s'empresse!
Chantons, dansons, trémoussons-nous,
Car voici la fête des houx.

Désormais plus de peine,
Puisqu'enfin notre reine
Est revenue à la raison
Et n'est plus madame Mouton.

FLORA, *arrivant de la droite, à la tête d'un groupe chantant et dansant.*

Ah! Dieu! quel événement!
C'est bizarre vraiment,
Autant que surprenant.
Ce prétendu prétendant
N'était tout bonnement
Qu'un simple commerçant.
Qui cherchait un bon placement.

Aussi, c'est la faute à papa,
Qui nous le présenta,
Nous le recommanda ;
Mais tout s'arrangera,
Car il paraît qu'on a,
Pendant tout ce temps-là,
Trouvé celui qui nous va.
Le voilà !
Sautez, dansez pour ce roi-là !

REPRISE DU CHŒUR, *en dansant.*

C'est un jour d'allégresse,
Etc.

MOUTON,[*] *entrant par la droite, à la tête du deuxième groupe.*

Et moi, qui supplanté.
J'en suis très-enchanté,
Car, pour la royauté,
J'aurais en vérité,
Manqué de majesté.
Et c'est avec gaîté
Que je reprends ma liberté !

[*] Flora, Mouton.

Aussi chacun suivant sa loi.
On est heureux, ma foi,
Quand on reste chez soi.
Faites donc tous comme moi :
Si l'on doit être roi,
Le mieux est, je le croi,
De l'être dans son emploi !
Oui ma foi !

REPRISE DU CHŒUR, *en dansant.*

C'est un jour d'allégresse,
Etc.

(*Après cette reprise, la Reine Jane, Robert XX et tous ceux qui les entouraient descendent en scène.*)

ROBERT XX. *

Oui, Majesté... vous savez mon histoire... Depuis vingt ans... du fond de mon armoire, je veillais sur vous... car vous m'aviez semblée bien belle !... Lorsque vous avez signé votre union avec un marchand de vins qui prenait ma place, j'avais soustrait le petit papier, et j'y avais changé les noms, si bien que, sans vous en douter, vous apposiez votre signature à côté de la mienne sur ce contrat que je vous rapporte... Faites-en ce que vous voudrez. (*Il s'agenouille.*)

JANE.

Vingt ans dans une armoire ! Quel dévouement ! Robert XX, je sais que votre amour m'assure le trône d'Écosse... Relevez-vous... et laissez le paraphe.

ROBERT, *se relevant.*

Majesté !...

JANE, *à Buckingham.*

Quant à vous, monsieur le duc, voici votre femme. (*Elle désigne Flora.*)

* Julia, Buckingham, Flora, Robert, Jane, Mouton, Mac-Razor, d'Estourbicky, Dento-Gencival.

BUCKINGHAM.

Moi!... marié!...

FLORA.

J'accepte... et je pardonne, à la condition qu'il n'ôtera jamais ses bottes.

BUCKINGHAM.

Permettez; il y a des moments dans la vie...

FLORA.

J'ai dit: Jamais!!!

JANE, *à Mac-Razor.*

Vous, Mac-Razor...

MAC-RAZOR.

Oh! vous savez... moi... un bronze!... je garde ce que j'ai... Pas de concessions!

JANE, *s'approchant de Mouton qui prend un air piteux.*

Encore en vie, monsieur?

MOUTON.

Majesté! écoutez!... parole d'honneur, j'ai fait ce que j'ai pu.. Vous savez... comme tous les commis voyageurs... je n'ai qu'une parole!...

JANE.

Je vous délie de votre serment... Vous partirez et vous me fournirez du vin... de loin... Ah! le trône d'Écosse, mylords et messieurs, que de difficultés pour s'asseoir dessus!

MOUTON.

Et dire que j'ai failli m'y trouver, sans savoir pourquoi!... Tant il est vrai que le commerce mène à tout!

CRIS.

Vive Robert XX! Vive la reine!

REPRISE DU CHŒUR ET DE LA DANSE

C'est un jour d'allégresse,
Etc.

FIN.

CATALOGUE

DES

PARTITIONS

PUBLIEES CHEZ

COLOMBIER, Éditeur de Musique

6, RUE VIVIENNE

Adam.........	*Le Muletier de Tolède*, opéra comique en 3 actes, net........................	15	»
Auber (D. F. E.)	*Emma*, opéra comique en 1 acte........	9	»
—	*La Circassienne*, opéra com. en 3 actes...	15	»
David (F.).....	*Herculanum*, grand opéra couronné par l'Institut........................	20	»
Deffès (L.)....	*La Clé des Champs*, op. com. en 1 acte...	7	»
Delibes (Léo)..	*Le Jardinier et son Seigneur*, opéra comique en 1 acte...................	8	»
—	*Le Serpent à plumes*, opérette bouffe en 1 acte........................	5	»
Duprato.......	*Les Trovatelles*, opéra comique en 1 acte.	8	»
Gounod.......	*Le Médecin malgré lui*, opéra comique en 3 actes........................	15	»
Grétry........	*L'Épreuve villageoise*, conforme à la représentation de l'Opéra-Comique........	7	»

GRISAR (A.)....	*Les Amours du Diab'e*, opéra féerique en 4 actes et 9 tableaux..................	15	»
—	*Le Carillonneur de Bruges*, opéra comique en 3 actes......................	15	»
—	*La Chatte merveilleuse*, opéra comique en 3 actes........................	15	»
—	*Le Chien du Jardinier*, opéra comique en 1 acte...........................	8	»
—	*Les Porcherons*, opéra comique en 3 actes.	15	»
—	*Le Voyage autour de ma Chambre*, opéra comique en 1 acte.................	7	»
HENRION (E.)...	*Une Rencontre dans le Danube*, opéra comique en 2 actes....................	10	»
JONAS (P.).....	*Avant la Noce*, opéra bouffe en 1 acte, 2 personnages.....................	5	»
—	*Les Deux Arlequins*, opéra comique en 1 acte............................	7	»
HERVÉ.........	*Le Trône d'Écosse*, opéra bouffe en 3 actes.	12	»
LE CORBEILLER..	*Une Entrevue*, opérette en 1 acte, 2 personnages..........................	4	»
MASSÉ (V.)....	*La Fée Carabosse*, opéra com. en 3 actes.	15	»
MONTFORT......	*L'Ombre d'Argentine*, opéra comique en 1 acte............................	7	»
MONIOT........	*Le dernier Romain*, opérette bouffe en 1 acte...........................	5	»
MOZART........	*Les Noces de Figaro*, édition conforme à la représentation de l'Opéra-Comique....	12	»
OFFENBACH	*Les Brigands*, opéra bouffe en 3 actes....	15	»
—	*La Diva*, opéra bouffe en 3 actes et 4 tableaux......................	12	»

Paer............	*Le Maître de Chapelle*, opéra comique en 2 actes..........................	10 »
Poise..........	*Don Pèdre*, opéra comique en 2 actes ..	12 »
Reber.........	*Les Dames Capitaines*, opéra comique en 3 actes...........................	15 »
— ...	*Les Papillotes de Monsieur Benoist*, op. com. en 1 acte.....................	8 »
—	*Le Père Gaillard*, opéra com. en 3 actes..	15 »
Rillé (Laur. de).	*Le Petit Poucet*, opéra bouffe en 3 actes..	10 »
Rossini.........	*Le Barbier de Séville*, traduction de Castil-Blaze.............................	12 »

PARIS
MORRIS PÈRE ET FILS
Rue Amelot, 64

www.ingramcontent.com/pod-product-compliance
Lightning Source LLC
Chambersburg PA
CBHW071407220526
45469CB00004B/1195